世界名畫家全集 何政廣主編

秀拉 Seurat

陳英德◉撰文

藝術家出版社

新印象主義大師

秀 拉
Seurat

陳英德◉撰文　何政廣◉主編

藝術家出版社

目　錄

前 言

喬治・秀拉（Georges Seurat 1859～1891）是法國新印象主義的重要代表人物。新印象派流行於一八八○年以後的一段時間，是印象主義的一個支派，把印象主義關於繪畫色彩的技法，發展到一個極端。

秀拉生於巴黎，十九歲時與阿蒙・瓊一起進入巴黎美術學校，在安格爾的弟子昂利・勒曼的教室學畫。一八七九年退學，當一年志願兵，在布列斯特海岸服兵役。後來讀了化學家舍夫雷爾（Michel Eugené Chevreul 1876～1889）有關色彩科學的著作。一八八一年研究德拉克洛瓦及威尼斯畫派名畫，找出色彩對比原理與補色的關係。這許多研究心得的運用，促使他在一八八三年創作點描畫法最初大作〈阿尼埃的浴者〉。此畫參加一八八四年官辦沙龍落選，同年在獨立畫會展出，得到很大回響。此時結交席涅克，一起從事色彩理論研究。日後他們倆人都成為新印象主義代表畫家。他們認為印象主義表現光色效果的方法，還不夠嚴格，不夠科學，主張不在調色板上調色，所以原色的小色點排列或交錯在畫面上，讓觀眾眼睛自己去起調色作用，這樣，畫面形象完全是用各種原色點子所組成。因此這一畫派也稱為「點描派」或「分割畫派」。

秀拉在一八八五年完成新印象主義紀念性作品〈星期日午後的大傑特島〉時，正是新印象主義運動發展至巔峰時期。這幅畫完全採用分割畫法，是秀拉發表新技法的宣言。畫面描繪一個初夏的星期日，男男女女在巴黎郊外的大傑特島愉快渡假的情景，畫面著重描繪河邊園林景色，前後景中大塊暗綠調子表示陰影，中間夾著一塊黃色調子的亮部，表現出午後的強烈陽光。由於畫面全部用小色點描繪烘托出形體，所以，男女人物、樹木和草地的形象，都顯得模糊朦朧。這幅巨畫在一八八六年於畢沙羅支持下，參加第八屆印象派畫展，引起頗多議論。畢沙羅雖也不盡然認同秀拉的畫法，但當時他已預料到這種新奇獨特的表現可能發展及重要影響。〈星期日午後的大傑特島〉今日收藏於芝加哥藝術館，成為鎮館名作。

秀拉的點描法代表作，尚有〈馬戲團〉、〈擺姿勢的女人〉等多幅。可惜天才短命，他只活了三十一歲。美國大收藏家巴恩斯在一九九三年首次公開其藏品，包括有秀拉的〈擺姿勢的女人〉等多幅。我在東京上野西洋美術館排隊一小時才進入會場，欣賞到秀拉的這幅巨作，眼睛為之一亮，的確他的點描畫真是比較出色表現出光的閃耀和一種寧靜的氣氛。誠如秀拉所說：「用視覺的混合代替顏料的混合，換言之，就是將一種顏色調子分解成它的組合成分，因為視覺混合要比顏料混合能創造出更為強烈的發光度。」過了一百多年，秀拉的名畫在二十一世紀仍然光彩煥發！

何政廣

2002年5月於藝術家雜誌社

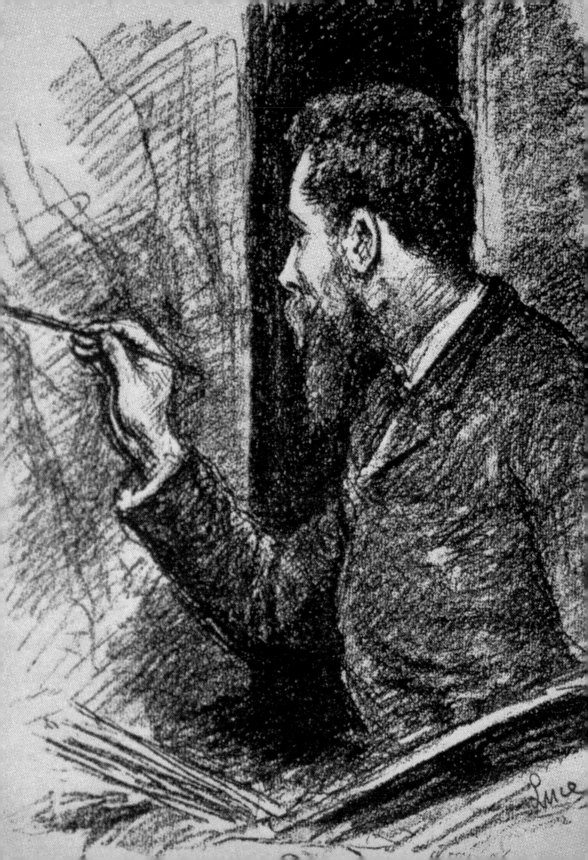

新印象主義大師──
喬治・秀拉

秀拉與印象主義，新印象主義和後印象主義

1.印象主義與秀拉

　　喬治・秀拉（Georges Seurat, 1859～1891）發現印象主義繪畫的時候是在一八七九年。那年，秀拉離開巴黎的美術學校，與兩位同學阿蒙・瓊（Edmond Aman Jean）和羅倫（Ernest Laurent）在巴黎植物園附近合租了一間工作室。五月時由於參觀印象主義畫家的第四屆展覽，秀拉看到了自嚴格學院的規格中釋放出來的繪畫作品。

　　印象主義者一八七四年到一八八六年的十二年間共舉辦了八次畫展，除第一、第四、第八次以外，都使用「印象派」一詞。莫內（Monet）在一八七四年四月第一次印象主義的畫展展出〈印象・日出〉的畫作，被一位雜誌的記者引用，稱這個展覽團體為「印象派」，他們也編了一份報紙取名為《印象派》。

　　印象派活動的早期核心人物包括：莫內、雷諾瓦（Renoir）、希斯勒（Sisley）、巴吉爾（Bazille），後來加入了畢沙羅（Pissaro）、塞尚（Cézenne）、莫利索（Berthe Morisot）和吉約曼（Armand Guillaumin）等人，再來才是馬奈（Manet）和竇加（Degas）。

（前頁圖）
呂斯　秀拉肖像
1890年　淡彩畫紙
巴黎羅浮宮藏

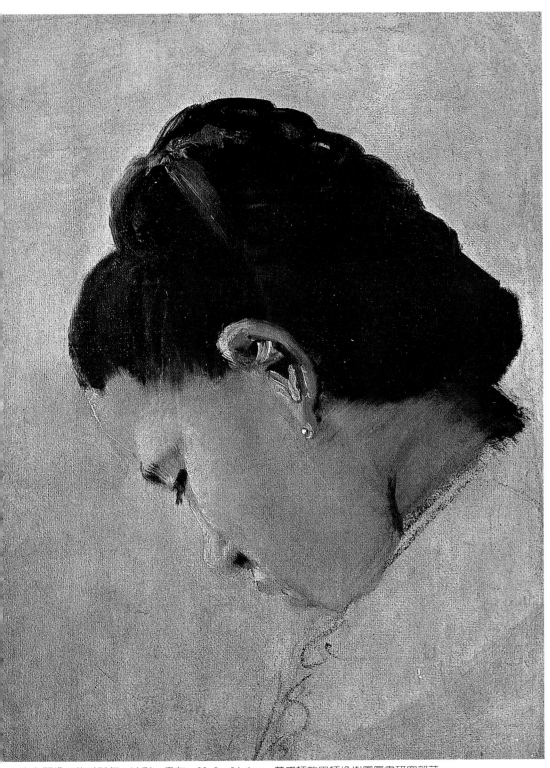

少女頭像　約1879年　油彩・畫布　28.8×24.1cm　華盛頓敦巴頓橡樹園圖書研究部藏

印象主義的基本觀念是，藝術家的感情狀態是次要的，藝術的根本目的在於以客觀、科學、無我的精神去記錄自然或生活中的浮光片影。為了記錄瞬間難解的經驗，這些畫家大多在作品裡避免定形的構圖，而講求偶發率性的效果。

印象派畫家捨棄物象的永恆之形，追捕瞬間的視覺印象，如此他們在描繪風景時，是在戶外採集各式光照下的情景，並鎖定某種光影下的景象來完成作品。「戶外作畫」其實巴比松畫家已先行從事，印象派畫者效法而追求另一種色光的表現。馬奈卻是一直到一八七〇年以後才在畫中呈現戶外氣氛。竇加終其一生只在戶外作速寫，油畫則留在室內完成。

雷諾瓦在一八六〇年代末，偶然結識巴比松畫派的畫家迪亞茲（Diaz de la Pena, 1807/8～76），受到影響，激發他在色彩和光影上作嘗試。他引進「彩虹色系」、「碎色彩」、以及消除黑影和輪廓的「分光技巧」，便有了複製停留於視網膜上真實形象傾向的風景畫，以色彩再創燦亮陽光下明媚的景緻。融合，但不斷然抑制固有色。陰影不再是灰或黑色，而是畫上物象顏色的補色。由於不再使用輪廓線，物象的外形因而模糊，印象主義者的畫作也就變成光影氣氛和直接反應色彩的作品。

一八七〇年代初期，畢沙羅首先效法雷諾瓦，隨後是莫內、希斯勒和莫利索。馬奈早期之作原是攝影式地著重色調的明度，較後也可能受到莫內和莫利索等人的影響，將自己的透明色混以雷諾瓦的光譜色（coulours spectrales），在一八七〇年代後期開始試驗新法。竇加是印象派畫家中最能獨到使用鮮明色彩的一位，並且常常使用重疊的明暗漸層，使畫面獲得色彩的深度，他的許多粉彩蠟筆作品顯示了「視覺混合」的運用。

在掌握瞬間印象上，莫內的繪畫很具指標作用，他畫了許多在戶外不同光線和氣氛下同一景象的作品。畢沙羅和希斯勒同樣地在戶外工作，或觀察窗外景色，從事光與色的實驗，莫內、希斯勒和畢沙羅發展了對氣候、節令變化的敏銳感覺，並經由光影和色彩的處理表達出來。他們在陽光下作畫，運用三稜鏡分析出的光譜上可見之紅、橙、黃、綠、藍、紫的純色相的顏色，來呈

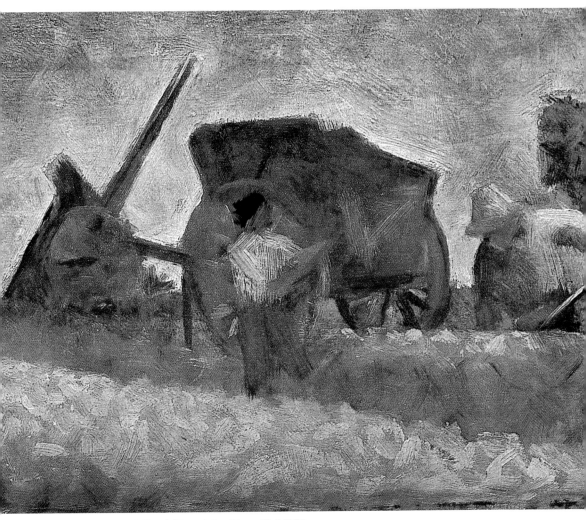

挖土工人　約1882年　油彩‧木板　14.5×24cm　私人收藏

現強光下的自然景色，造出高明度和鮮明感。他們除了運用純色，摒除黑色，在以白色而非傳統的褐色打底的畫布上作畫，確是親身觀察和體驗的結果。

　　對印象主義的藝術概念始終堅信執著的是莫內一人，他的作品對於理解印象主義的特色最為重要。莫內晚期的作品著重光與氛圍融合的營造，他反對以明暗調子表現立體感，他讓物體逐漸淡化，減低主體的實質，這就是「空間消融」，他的畫中沒有任何

明晰或堅實的物象，大自然消失在一個顫動的色的抽象圖面中。

印象派一八八二年的第七次展覽，莫內展出生動的一組畫觸動了秀拉，由此秀拉開始致力於戶外光效果的表現，亮面與陰影和水的反光的探索，正如莫內喜愛表現的。

2. 新印象主義（點描派）

秀拉開始以印象主義的方式再現一種光的效果，隨即以科學理論為依據，發展點描和分光的技法。他傾心於物象的結構，與印象主義的基本概念相違，但他本人並不認為自己是對印象主義起了革命，而是另外尋找新的出路。由秀拉開始，有了新印象主義的繪畫。

新印象主義之詞，由藝評家費尼昂（Felix Fénéon）開始啟用，是為以秀拉為首的繪畫運動命名的。新印象主義運動不僅是以某些印象派技法出發，借重科學理論，趨向科學性的發展，也是讓印象主義自經驗性的寫實走出，而達到一種古典典範的再顯示。

秀拉的〈阿尼埃的浴者〉可以說是新印象主義的第一件作品，在一八八四年五月的「獨立畫會」（Legroups des Indépendants）中展出。展覽中秀拉結識席涅克（Signac），席涅克後來成為秀拉理論的發言人，不久兩人改組「獨立畫會」為「獨立畫家協會」（Société des artistes indépendans）。這一協會後來大家以「獨立沙龍」名之。「獨立畫家協會」在一八八四年十二月舉行首展，秀拉再提〈阿尼埃的浴者〉展出，還有為第二件大畫作〈大傑特島的一個星期日〉準備的草圖，即油畫〈星期日午後的大傑特島〉。就在這一年費尼昂也創辦《獨立雜誌》（Revue indépend-ante）來支持這項運動。

席涅克一八八五年介紹畢沙羅加入此一運動，之後，印象主義者的畢沙羅便大量採用秀拉的技法。秀拉很快吸引到一些追隨者，新印象主義的成員便包括了克洛斯（Henri Edmond Cross, 1856～1910）、丟博阿‧皮葉（Albert Dubois-Pillet, 1846～1910）、呂斯（Maximilien Luce, 1858～1941）及萊賽‧貝格（Théo Van

圖見46、70、74頁

12

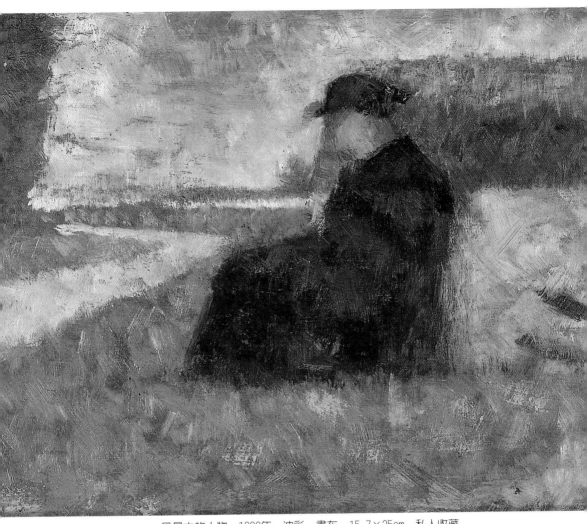

風景中的人物　1882年　油彩·畫布　15.7×25cm　私人收藏

Rysselberghe, 1862～1926）等人。

　　有人稱新印象主義為「點描派」（Pointillism），但新印象主義的畫家情願喜歡「色光主義」（chromo-Luminarisme）或「分色主義」（Divisionisme）的稱呼。他們的基本技法即是「分光法」或「分色法」。那是在小塊畫面中使用純色，不調混顏料，使中間色在觀賞者眼內的視覺混合中產生，此一方法使顏色的彩度獲致最鮮明的效果，因為它是根據加法混合（色光之混合具有積極性，能增加光量，提高反射率與明度），而非減法混合（色料之混合具

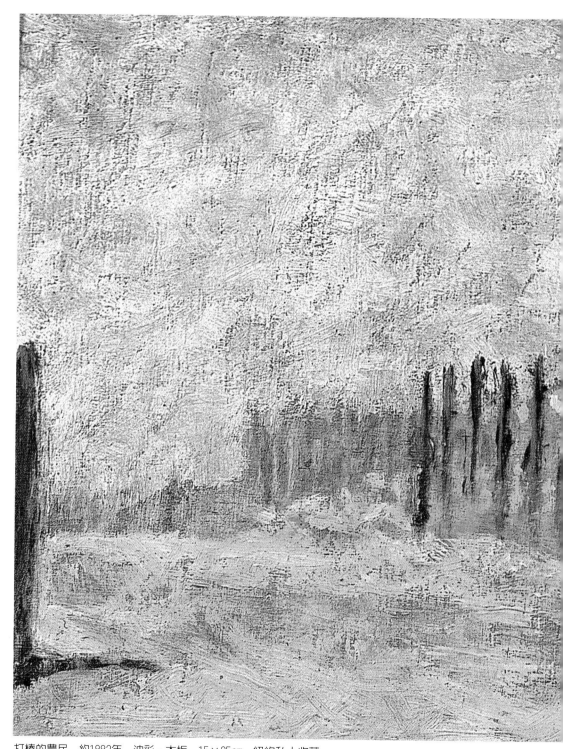

打椿的農民　約1882年　油彩・木板　15×25cm　紐約私人收藏

15

套性馬車　約1883年　油彩・畫布
33×41㎝　紐約古根漢美術館藏

消極性，混合後光量，反射率與明度均會下降）。

　　分光、分色技法，在秀拉之前的畫家華鐸（Watteau, 1684～
1721）、德拉克洛瓦（Delacroix, 1798～1863）、泰納（Turner,
1775～1851）等人的作品中已有某種程度的運用。印象派畫家雷
諾瓦，對該法早有介紹，莫內也視此法爲嚴謹的學理。「點描法」
是雷諾瓦和莫內首先這樣稱呼。因爲他們利用純色的小點來處理
畫面，相當類似現代彩色印刷的原理。秀拉將雷諾瓦的「彩虹色
系」轉變爲更科學化的技法運用，讓使用的顏色和光譜的色彩更
爲一致，並且根據德拉克洛瓦及其他先驅者，以及視覺原理的研
究歸納所得的結論，運用於自己的畫作中。

　　新印象主義的另一位畫家席涅克在其著作《從德拉克洛瓦到
新印象主義》中闡明：「分光法乃是確保明度，色彩能達到極度
調和的方法，它藉由——

a、利用光譜的顏色，但這些顏色的色階絕不相混。

b、隔離固有色，與光，反射光等顏色。

c、根據色調及輻射的對比法則，平衡這些因子以及各因子間建立
　　的關係。

d、如何使用色點大小，視畫幅的大小而定。

　　印象主義的畫家中，馬奈和竇加曾經廣泛地研究和學習過去
大師的作品，熟諳古典藝術，而莫內、雷諾瓦、希斯勒和巴吉
爾，雖都曾是學院派畫家葛列爾（Gleyre, 1806～1894）的學生，
但是他們對學院式的訓練不滿，另求自我發展。秀拉出自巴黎美
術學校，對德拉克洛瓦的作品之色彩問題徹底研究過，也遙遙地
景仰古典畫家普桑的精神。印象主義者與新印象主義者對當時一
些美術理論家和物理學家對光和色彩的理論都多少涉獵過。莫內
熟稔黑爾姆霍爾茨（Helmholez）和舍夫雷爾（Chevreul）的色彩
理論。秀拉與其他新印象主義者獲益自布朗（Charles Blanc）所
著《圖畫藝術法則》（Grammaire des arts du dessin）及舍夫雷爾的
《色彩的並存對比法則》（De la loi du contrasté Simultane' des
coulours, 1839年著），魯德（Ogden N. Rood）的《現代色彩學》
（Modern Chromatics：Student's Test-book of color，紐約，1879年

坐在牧場草地上的小農夫　1882年　油彩‧畫布　65×81cm　英國格拉斯哥現代美術館藏

出版）和瑞士學者舒特的《視覺的現象》（Phénomènes de la Vision）
此文摘取一八六五年他本人所著《美學通論及應用》（L'esthétique
générale et appliquée）成六篇論述（登於1881年的藝術雜誌中）。秀
拉也受舒伯威爾（H. de Supperville）、馬克士威（Maxwell）、古圖
爾（Thomes couture）及昂利（Charles Henry）等人的學理的啟示良
多。比較說來，新印象主義者要比印象主義者著重理論得多，他
們認為一幅畫若要達到預期的效果和意圖，必須憑藉科學的原理
來衡量，慎重地計畫和構圖。秀拉終於在一八九一年以前，在繪
畫上實現了將色彩及線條，表現與情感特質的關係，簡約為科學
法則，期與普桑以來，學院長時間建立的古典典範相聯繫。正因
為如此，秀拉可與塞尚齊名，成為現代繪畫史上的偉大的先聲。

3.秀拉與後印象主義

　　塞尚很早便加入印象主義者的活動，高更（Gauguin）、梵谷（Van Gogh）、土魯斯──羅特列克（Toulouse-Lautrec）、貝納（Bernard）、魯東（Redon）及波納爾（Bonnard）等藝術家的早期作品也屬於印象主義，較後漸不滿印象主義固有法則的限制，而朝各自方向發展。這些藝術家多數彼此相識，也經常聯合舉辦畫展，卻從未組成團或派，但被稱爲「後印象派畫家」（Post-Impressioniste），事實上，在一九一○年以前，「後印象主義」（Post-Impressioism）一詞還未普遍被使用。

　　後印象主義畫家都承認他們受惠於印象主義，包括對光與色特質的追求，純粹光譜色的運用，與常用主題的選擇，特別是風景的繪作。不過塞尚並不那麼費心以色光和氣氛的變化，或短暫偶然的效果來再現景觀的外貌，他幾乎不久即反對印象主義因光與色的變幻而瓦解了構成的方式。塞尚對塑造體積與三度空間的真實幻覺沒有興趣，而是以景的本身所具有的永恆特質作爲個人的觀察記錄，是尋求在畫面上各部分動態的關係，而非是只有秩序的呈現。

　　後印象主義三大家中的二位：高更與梵谷，則專注精神價值面的探索，要在畫面上直接表現出精神與感官強烈的觸動。高更早期受畢沙羅的影響，後來拋棄那種瑣碎的光影，把影色作塊面處理，自由地加重色澤的明亮感。梵谷則一度曾傾向秀拉的點描畫法，後來受到經高更修正過的貝納之「綜合主義」（Synthétism）：造型簡化，少用混色的影響，畫面色彩明亮、生動，充滿情感及對光的特殊表現。後期的作品，強烈的色彩、火燄般的筆法，充分顯露出他深受折磨的精神狀態。

　　後印象主義的風格啓迪了日後法國藝術上的兩大時潮：強調畫面結構的立體主義（Cubism）和強調色彩、線條感動力的野獸主義（Fauvism）。一九○七年，大部分重要的印象派畫家已過世，隨著立體主義的第一次宣言，後印象主義的勢力也告終止。

　　新印象主義的秀拉與後印象主義的梵谷有一段友誼，在秀拉的一次展出中，梵谷深受其作品的感動，拜訪了秀拉的畫室，也

（左頁圖）
穿藍衣的小村人
約1882年　油彩·畫布
46×38cm
巴黎奧塞美術館藏

21

就曾一度在畫法上也受秀拉的影響。秀拉與高更似乎沒有往來，高更的畫沒有直接受到秀拉影響，但早期使用過曾接受秀拉畫法的畢沙羅的細筆觸作畫。秀拉與塞尚也無甚交往。他與塞尚在畫法技巧上迥然不同，但塞尚遵循古典規範，曾說：「要從自然中學習普桑的作法」，這一點與秀拉作品中所呈現的古典教養相通，他們都受到普桑的暗示，如普桑在一書信中表示的：圖畫元素在特殊的安排之後，引起某種程度的情緒和氣氛。秀拉和塞尚都能承繼法國繪畫的古典精神。秀拉與塞尚二人都具有冷靜的頭腦及現代的科學精神，他們作畫時周詳地計畫，慎密地構圖，小心地造型與著色，爲現代繪畫開創出理性的面貌。秀拉與塞尚在現代繪畫的開拓上，應有著同等重要的地位。

學院，巴比松畫派和印象主義影響下的秀拉

1.學院養成與早期的布朗理論的啓發

　　秀拉接受過相當嚴格的古典訓練，中小學時便由舅父保羅‧歐蒙鐵（一位布商兼業餘畫家）引導，開始習畫。十五歲時到離家不遠的一所由雕塑家裘斯坦‧勒昆因主持的圖畫學校學習。在那裡他認識了阿蒙‧瓊，二人保持良好的友誼。

　　秀拉和阿蒙‧瓊（Edmond Aman-Jean）一八七八年時都考入巴黎美術學校，隨昂利‧勒曼（Henri Lehman）習業至一八七九年。勒曼是安格爾的弟子，一位學院派的畫家。在勒曼的課堂上，秀拉畫石膏像和模特兒，學素描和構圖。這可自秀拉早期作品中看到他如其師一般心儀安格爾的風格。安格爾認爲：線條是藝術的要素，顏色是附帶的，是其旁一點漂亮的東西。

　　在美術學校習藝一年之中，秀拉完成了不少素描作品，並將自己的其餘的時間消磨在圖書館中。圖書館內藏有各種版畫和攝影的書籍供秀拉參考。他並重新發現在圖畫學校上課時曾翻閱過的一本書，那是查理‧布朗（Charles Blanc）著作的《圖畫藝術法則》。

　　布朗曾任美術學校校長，同時是藝術評論家。他心繫古典理

阿斯尼河岸邊的船　約1883年　油彩・木板　15×24cm　英國私人收藏

想，強調藝術應回歸十七世紀的義大利理論所指示的方向。這可以自布朗在美術學校的禮拜堂裡，臨摹的義大利阿雷宙（Arezzo）地方的聖方濟教堂，法蘭切斯卡（Pietro de la Francesca, 1410/20～1492）的壁畫〈赫拉克利之戰〉與〈真十字架的發現〉看出端倪。很可能，秀拉在學校時也臨摹過這些畫，學習並認識古典義大利的藝術。

　　對布朗來說，大衛和安格爾最擅長於使用線條，是表現理想化人體的佼佼者。若論到顏色的運用，畫面光影的對比，則要屬

於德拉克洛瓦的拿手，他強猛的筆觸，和熱熾的色彩與安格爾平滑的畫面是迥異的。布朗說：「顏色在確定的尺度下是能如音樂一般可傳授的。」同時布朗已經提到尤金·謝弗勒（Eugène chevreul 1786～1889）和他的顏色之對比與互補的規則。

布朗也深思過一種視覺混合的原理（Melangeoptique），依據這種原理，畫面上若有小小筆觸，每個筆觸的相依排比，能匯聚出繪畫的顫動效果。他以巴黎盧森堡宮圖書館裡德拉克洛瓦圖繪的天花板為例，其顏色混合的美妙，得自德拉克洛瓦善用小小的顏色筆觸舖敷畫面，而沒有將之混合。

受了布朗的影響，秀拉不久深入探討學院的理想，而且還找到他未來作品將實現出來的構想之理論依據。秀拉分析德拉克洛瓦的九幅油畫和草圖，並且把出版於一八六五年的阿契勒·畢隆（Achille Pinon）所寫的對德拉克洛瓦的專論的重要部分抄錄下來。秀拉也探究了德拉克洛瓦在巴黎聖·穌比斯（Saint-Sulpice）教堂壁上裝飾的暈線的技巧，如此秀拉在布朗《圖畫藝術法則》裡找到他第一條創作的信念，那是「藝術建立在客觀的原則上」。

除了素描，秀拉在美術學校的時日，只留下兩幅油畫，一幅是臨摹安格爾的〈羅傑與安傑利各〉，讓我們看到他以學院為理想的憑據。另一幅則是畫他表姐妹的肖像，那是受當時時潮的影響之作。

2.安格爾紙上的貢蝶牌鉛筆素描

秀拉自離開美術學校，志願到軍中服役了一小段時日。一八八一年在巴黎夏博羅街十九號租了一個極小的畫室，專心畫素描和作一些油畫的練習。一八八四年以前，一種非常個人化的素描基礎已經成熟，並成為他藝術表現最初的形式。秀拉用鉛筆、顏色鉛筆作草圖速寫，後來他幾乎只用貢蝶牌鉛筆畫在一種有較粗粒子的安格爾素描紙上，他探索鉛筆畫的奧秘，從輕度薄塗到不透明的深黑。這些鉛筆畫近看形象嚴謹，但隔著一段距離看時，就呈現多層次的黑白對比，且散放出一種極柔和的光暈，畫家極力經營光線和明暗變化，以鉛筆在有粒子的紙上劈銼，讓凹處自

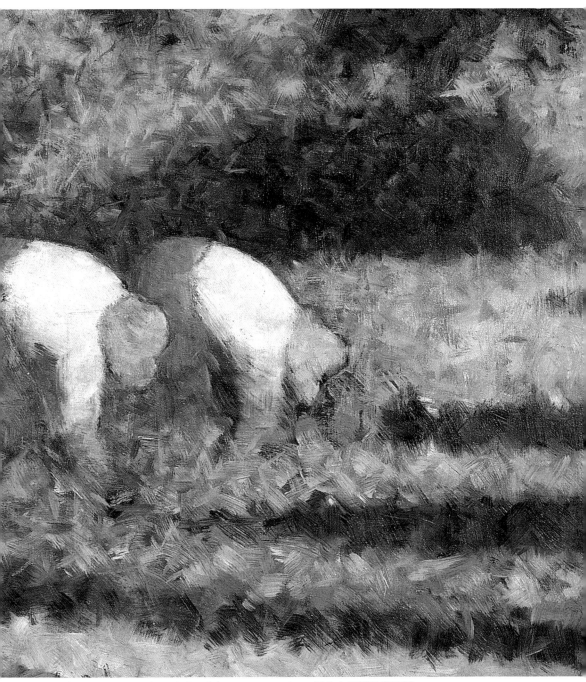

工作中的農婦　1882-1883年　油彩・畫布　38.5×46.2㎝　紐約古根漢美術館藏

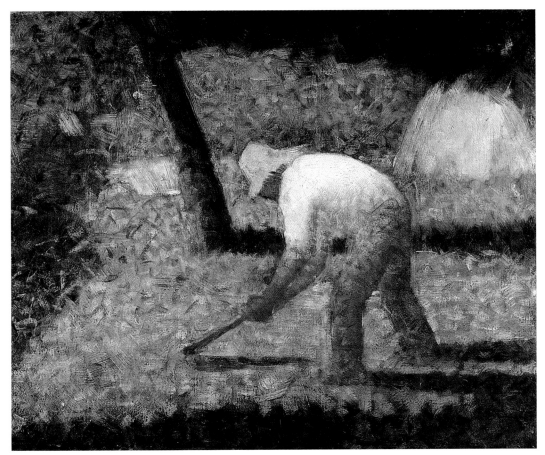

鋤土的農夫　1882年　油彩・畫布　16.3×56cm　紐約古根漢美術館藏

（左頁圖）
蒙馬特的聖・文生街，
春天　約1884年
油彩・木板　16×25cm
英國劍橋費茲威廉
美術館藏

然留白。由於這種特殊的暈線技巧，他得到光影玲瓏、凹凸有致的輪廓和非常有濃淡變化的灰色。

　　秀拉素描的主題可以說接近當時自然主義文藝家的通愛，他畫勞動者、城中行人、農夫或現代風景，當中甚至可見到火車或工廠的倒影，這類畫題很能得到當時文學家的喜愛，在較後秀拉的畫公諸於世的時候，小說家龔固爾兄弟很表欣賞，詩人拉富格也相當推崇。秀拉同時也畫一些不甚有重大意義的主題，捕捉周邊生活瑣碎的事物，他簡化對象，卻能突出主體，使原來不起眼的事物也變得十分重要。這表示秀拉已有一種抽象的意念，讓人想起塞尚。秀拉的人物，或物象邊緣經常烘點一層光暈，有似浮

坐在草地上的農婦
1882年　油彩・畫布
38×45.7㎝
紐約古根漢美術館藏

郊區　約1883年
油彩・畫布
32.2×41cm
托耶斯現代美術館藏

打碎石頭的工人　約1884年　油彩・木板　16×25.2cm　華盛頓私人收藏

33

雕的感覺。這是他借用了謝弗勒「同時比照」的技巧，也可能受到他父親家中收藏的具宗教內涵的平民化圖像，如埃賓納（Epinal）一帶民藝的影響。

此時，秀拉對自己的素描已頗有把握，他寄了兩張到一八八三年的沙龍。沙龍評審拒絕他為母親作的畫像；而接受他繪友人阿蒙・瓊的像。可能後者較為寫實，合於當時沙龍以學院標準為取捨的旨趣。這是他與官方沙龍僅有的接觸。秀拉從此便與當時畫壇的叛逆者們——印象派的畫家站在一邊。

3.巴比松畫派與印象派之間的油畫

除了素描之外，秀拉也作了許多油畫練習，他把這些稱為「Croquetoms」，此詞並不存在，是秀拉自己把「Croquis」——草圖——這一個字加以字根變化，成為親暱稱呼自己那些小草圖的自用語。秀拉把學院式的草圖轉化為可獨立存在的繪畫，作為較後從事油畫的準備。這些油畫練習後來也有人將之看成正式的油畫作品。那是一系列以巴黎周邊地區——俗稱法蘭西島的風景，還有些是靠近阿瓦隆，龐多貝的小市鎮和樹林。一八八一年，他與畫家友人阿蒙・瓊在這些地方小住過。秀拉畫農民和工作人物的活動與單純化的風景，主題如他在大部分素描上所採用的，接近巴比松畫派的自然主義傾向，如：庫爾貝（Coubert）、柯洛（Corot）和米勒（Millet）等所畫過的。然而秀拉在風格上與他們已有相當的差異。

圖見25、27頁

秀拉油畫風格的演化，最初是以他在學院所接受的練習為基礎，再納入巴比松畫派的內涵與氣氛，在技巧表現上則探向印象主義。此類畫作，如〈鏟工〉、〈工作中的農婦〉、〈鋤土的農夫〉等，這些畫已充滿了色彩的顫動。秀拉在畫題上受到米勒和庫爾貝的暗示。庫爾貝的繪畫對當時人的社會生活條件提出質疑，並且鼓吹改革，但秀拉在他的畫題只客觀地呈現某些生活面，並無批評的意義在內。秀拉最心儀的其實是米勒，他在主題、構圖與氣氛的經營上都可見。秀拉的〈工作中的農婦〉再現米勒〈拾穗者〉的旨意，但在構圖上更突出主體，把背景細節化為細碎燦爛

（左頁圖）
龐多貝的小樹叢
約1882年　油彩・畫布
78×63cm　倫敦私人收藏

35

釣魚者　約1883年　油彩·木板　15.7×24.4cm　法國私人收藏

的彩色，氣氛也更明亮活潑。可以說是印象主義式的風格。

　　在一幅名爲〈龐多貝的小樹叢〉畫裡，秀拉以小筆觸點砌色 圖見34頁
點，產生光的效應，有人認爲那是受到柯洛風景畫中明光閃爍的
影響。其實那是秀拉點描畫法的起始。〈龐多貝的小樹叢〉構圖
簡約，只有左邊後景幾條細樹身與右邊前景兩三株較粗的樹幹，
形成對位的韻律。又有人認爲這是秀拉回頭探向古代大師，學習
其藝術安排上的均衡，如一千四百年代的義大利繪畫，或法蘭西
繪畫中普桑所開啓的古典原則，但也可以說那是秀拉喜歡以數理

關係應用在畫上的開始。

　　這個時期秀拉也借鑑普維斯‧德‧夏畹（Pierre Puvis de Chavannes, 1824～1898）作品的好處。德‧夏畹是新印象主義和後印象主義的藝術家們推崇的畫家，擅用象徵寓言於他的大裝飾畫中，是夏畹壁畫裡的單純化色彩與律動的線條，啓示了秀拉。秀拉的〈穿藍衣的小村人〉和〈坐在草地上的農婦〉等兩畫可以看出德‧夏畹的印蹟。然而兩者的畫是不同的，德‧夏畹以壁畫表現大主題，而有莊嚴的風格，秀拉則以小畫表現人物的生動，在明亮的背景中浮現色彩顯明的造型。

　　秀拉在一些風景畫的練習中，如〈蒙馬特的聖‧文生街，春天〉，此作秀拉以印象主義的手法造出光的效果。這是秀拉一八八四年的作品，自一八七九年秀拉在第四次印象派的展覽中發現印象主義，到一八八二年受印象派的第七次展覽中莫內的一系列畫所觸動，秀拉從此走向追求戶外光的效果，光與影、色與光的問題都是他探索的對象，有人開始把他納入印象主義者，而由於他個人對創作的不斷追尋，秀拉終於走出印象主義，而成爲新印象主義的第一位畫家。

秀拉的第一幅新印象主義大作：〈阿尼埃的浴者〉

1. 〈阿尼埃的浴者〉的畫題

　　秀拉自一八八一年起開始作許多小幅油畫練習，終於在一八八三年的春天畫起一幅三公尺長、二公尺寬的大幅畫作，取名爲〈阿尼埃的浴者〉（Une baignade, Asnières），描寫巴黎西北郊塞納河左岸聯繫阿尼埃和克里希兩鎮的橋下，一個可以曬太陽、泡水，名叫「阿尼埃浴場」的河邊公園。那是巴黎天晴時，附近工作的職工可以前來休閒的地方。當時新火車線開始啓用，巴黎城市裡和近郊的人可以方便到達。秀拉常到這個地方畫畫作草圖。而「阿尼埃浴場」的對岸是塞納河的一個河中島──「大傑特島」（l'ile de Grande Jatte），即是秀拉下一個大畫的主題。

圖見46頁

以曬太陽、水浴、划船等戶外休閒景象的主題入畫，印象主義畫家們已多人採用過。莫內一八六九年畫〈格倫魯葉〉（La Grenouillère，也可譯作〈蛙畦淺灘〉）。此地，印象派畫家雷諾瓦同一年也畫過與之同名稱的作品。一八八一年另畫〈划船者午餐〉。莫內此畫波光瀲艷，遊人悅然；雷諾瓦的兩畫，遊客也欣欣然簇擁於水波蕩漾、綠葉樹影之間。秀拉所畫的〈阿尼埃的浴者〉則畫面明麗又沉靜，水中浸浴的孩童與岸上休息的人都沈浸於自我的世界，對周遭不加聞問。令人好奇的是，畫面上的人幾乎都是男性，唯有駛向對岸的小船上，那撐著圓形白陽傘者可能是一名女士。也只有這條小船與自畫面右端划出的小艇給人輕微的運動感，其他近、中景的人物，遠處的樹、屋、工廠和橋，都沈緬融合在夏日午後微濕溫熱的氛圍之中，安靜異常。

　　〈阿尼埃的浴者〉描繪的是秀拉當代生活著的平凡人物和塞納河邊的新工業環境，秀拉把這些人物與風景調和為層面韻然有序、色光勻和婉麗的畫幅。阿尼埃，早先是一個田園風味的小鄉鎮，在秀拉的時代，變成了巴黎和其近郊工作人的棲宿之所，人口在數年後倍增，（二十世紀中葉後，建築林立，浴場已不存在，是秀拉為其留下良辰美景的記錄）。我們從此畫的前中景人物其衣著樣貌，猜測秀拉所畫可能是住在當地附近的職工或手藝人，假日到此地休閒，他們自由自在地享受一份孤獨寧靜的時光，神情引人凝看。相對地，遠景那艘駛向大碗島的渡船上所載的卻是高一層次的社會人物——那也是秀拉較晚的另一大畫〈星期日午後的大傑特島〉中所要表現的題材。

2.〈阿尼埃的浴者〉的鉛筆素描和油畫草圖

　　〈阿尼埃的浴者〉是秀拉最初的一件重要大幅油畫，畫前有許多準備工作，他先作了不少鉛筆素描練習和油畫草圖。秀拉在作畫態度上不同於印象主義者長時間在戶外，於一特定時間中完成作品。秀拉則是到他所要描繪的大環境中先作觀察，並繪製草圖，包括鉛筆素描和油畫練習，再將這些完成的前置作業帶回畫室，經過審慎推敲、衡量，而精心組構出最後的畫幅。

浴場畫中的人物都以貢蝶牌（Conté）鉛筆細心畫過。草圖上
準確地記下了明暗的變化，與最後確定的構圖有其相近處，如浸
在水中男孩的背影，腳伸入水中的少年，和側躺背向觀者的男
子，以及戴草帽席地而坐男孩的側影等都是。

　　這些素描屬於研究性質，卻是十九世紀下半最精美有創意的素
描，有些專家認為是當時極少數能夠與安格爾相匹比的。

　　為了〈阿尼埃的浴者〉這幅畫作，秀拉畫了十五幅小油畫，
大都循著印象主義的畫法。其中的〈河的兩岸〉秀拉可能還未想
好在畫面上做得完美，他只畫出一個背景來幫助思考大畫的構

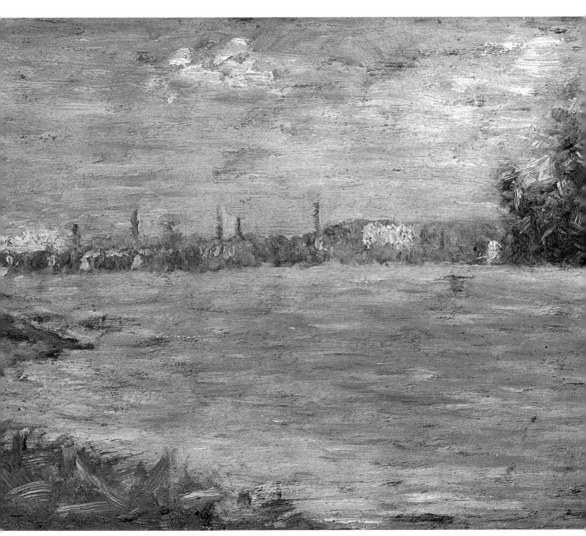

河的兩岸　1883年　油彩・木板　15.9×24.8cm　英國格拉斯哥現代美術館藏

圖，離定稿還有著距離，但卻明顯呈現出與此大畫的研究關係。〈彩虹〉也有同樣的情形，畫中的形象還未確定，其中坐著的浴者在大畫中間，到另一個次要的人物在定稿中則不見。

〈水中的馬〉讓人想到雷諾瓦的畫。中景位置的河水和背景的巴黎郊區的工廠帶展現一面寬廣的視野。而前景出現的兩匹馬，一白一黑，白馬由一穿橘紅泳褲的男孩騎入水中，黑馬則立於岸邊，有一穿白衣者正在刷洗，筆觸輕鬆。這兩匹馬在後來完成的大畫中並未出現，只留下工廠帶的風景，並增加了長橋和橋墩以及帆船的數量。另一幅油畫練習圖〈坐著、躺著的人物及黑馬〉，畫面的右下角，一穿藍衣的男孩帶黑馬到水邊，左側草坡上，一深色背心男子坐著凝視前方河水。中景斜坡另一穿藍衣者，背向河水看書。這個人物在完成的大畫裡仍保留，但藍衣男孩與黑馬均不見了。此練習的油畫草圖有顯著的粗獷筆觸，顏色也較大畫深重眩眼。

這些研究圖經整體組合，以〈阿尼埃的浴者〉的大畫出現。在已經固定的構圖上，秀拉最後在右邊水中的小船加上一對優雅的遊客。他安排構圖或處理形象，慎思而靈變，不固守已設的安排。然而透視的法則時時皆在於視覺現象，人物造型準確掌握，神韻恰中，全體渾融諧契，構成一幅耐看的動人作品。

3. 〈阿尼埃的浴者〉與德·夏畹作品的關係及其受色彩學家謝弗勒與魯德的影響

秀拉廿四歲時完成了此幅清爍明麗的大作品〈阿尼埃的浴者〉。這是取用動態趨向的對角線，與靜態感的水平線組成的均衡構圖。左下半的直角三角形大斜邊內是黃綠的草坡與著意安排其上的人物，斜邊外地平線劃分了水與天，淡藍泛淺黃白光的水天與黃綠草坡譜出此處夏日的氣氛，水平線約在畫上三分之二處，橫現淺赭黃，和白調的橋和工廠。草坡的頂端和右上的岸邊有互為對稱的幾何狀綠樹，坡上人物由極近而推遠，是橫向處理，河上的一條綠帶，駛向大傑特島的平底船，船上的乘客，左側高明度的矮牆，斜坡與水平線上的工廠、橋、帆船等，在平行或近於

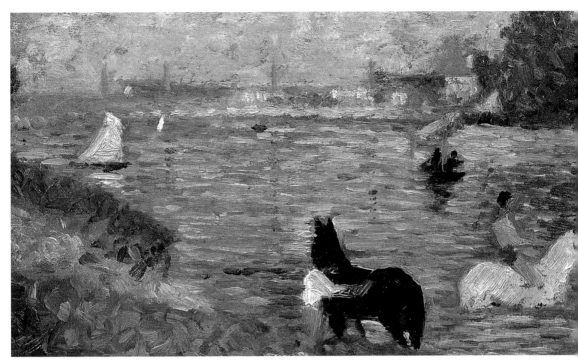

水中的馬（〈阿尼埃的浴者〉研究圖）　約1883年　油彩・木板　15×24.7cm　倫敦私人收藏

坐著、躺著的人物及黑馬　1883年　油彩・木板　16×25cm　愛丁堡國立史克特蘭美術館藏

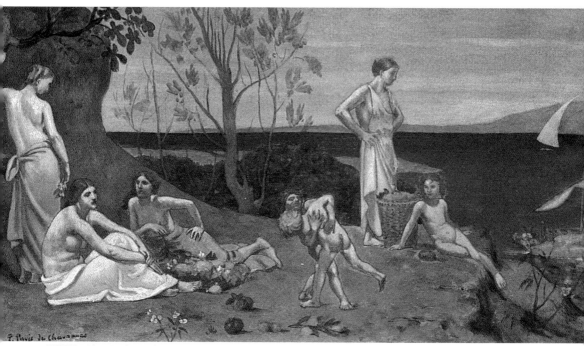

普維斯‧德‧夏婉　理想國　1882年　油彩‧畫布　25.8×47.3cm　美國耶魯大學藝術館藏

坐在草地上的人（〈星期日午後的大傑特島〉習作）　1884-85年　油彩‧木板　15.5×24.9cm　美國哈佛
大學福格美術館藏

浴者　1883年　油彩·畫布　15.3×24.5cm　巴黎私人收館藏

平行中層層推遠，造成近景與遠景的音律和節奏，且增加了對角線構圖的張力，吸引觀者目視畫面四方。

〈阿尼埃的浴者〉近景大人物的側面造型，清晰的輪廓，不動的姿容，或身體白堊質一般的色調，讓人想到與秀拉同時代的普維斯·德·夏畹的畫風。普維斯·德·夏畹的大壁畫中有許多這樣的呈現。實際上，秀拉曾臨摹過這位象徵派大家的名作：〈貧窮的漁夫〉，並且把那畫併入一幅鄉村風景中。〈阿尼埃的浴者〉可以說同時調和了普維斯·德·夏畹的「綜合風格」（Synthétisme）和印象主義戶外空氣表現的繪畫。秀拉轉變了印象主義短暫瞬息的感覺為一幅構圖，造型與色彩都經細密思考後的和諧、平靜，呈現出一幅有秩序的畫。

坐在草地上的戴帽少年　1883-1884年　木炭・畫紙　24×30cm　美國耶魯大學藝術館藏

阿尼埃的浴者 / 坐著的少年習作　1883-1884年　木炭・畫紙　31.7×24.7cm　愛丁堡國立史克特蘭美術館藏

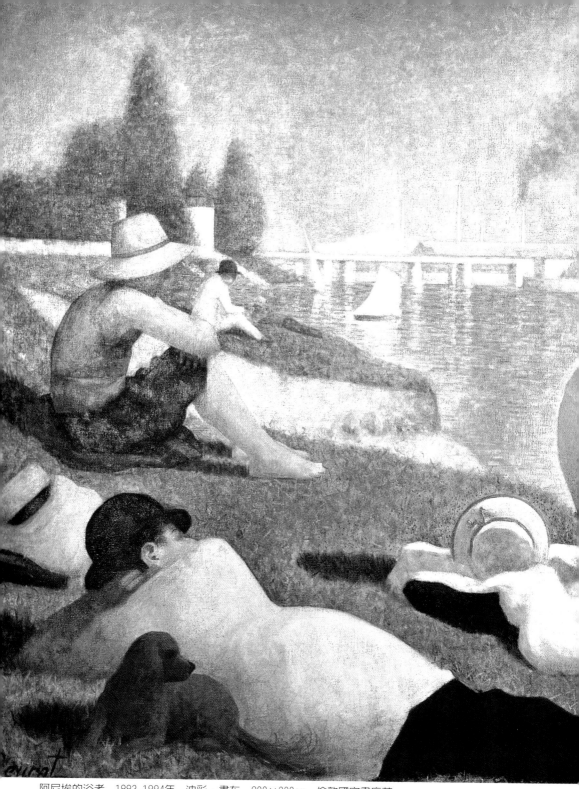

阿尼埃的浴者　1883-1884年　油彩・畫布　200×300cm　倫敦國家畫廊藏

46

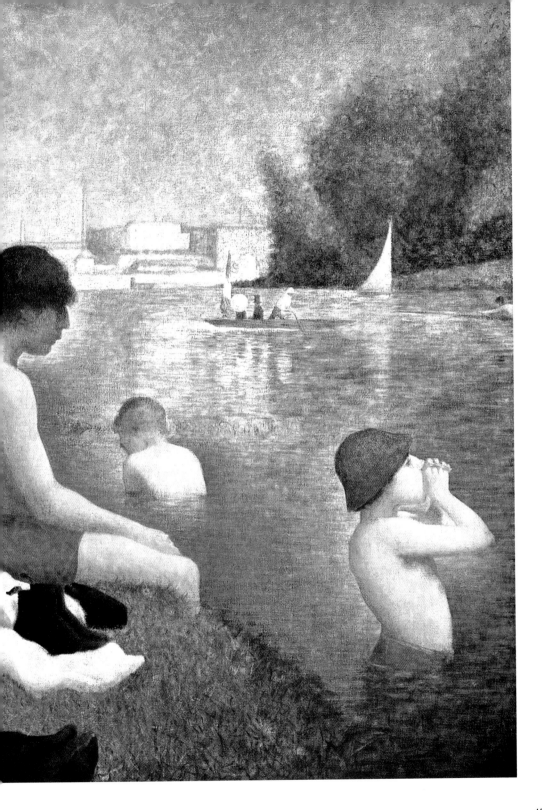

阿尼埃的浴者（局部） 1883-1884年 油彩・畫布 200×300cm 倫敦國家畫廊藏

　　與印象主義畫家如莫內和雷諾瓦表現的水邊遊樂的景緻，秀拉的這幅畫顏色較平和，不只是人物身體白堊似的色調，整個畫面幾乎都有如白堊一般的感覺。秀拉總是避免太強調對比，只有紅──綠，或藍──橙，黃──紫，在整幅畫上屈縱於互補色調的處理，而沒有如後來後印象主義梵谷的畫一般強烈色彩的衝突。秀拉甚至在此畫中用了印象主義者長期以來排斥的顏色，如赭石色和褐色等，卻在畫面上比照出一種溫柔的和諧。這種用色可能是受巴比松畫派對固有色的微妙處理的影響。整幅畫的明度也繫於人物身體陰影的藍綠色與褐色的調用，與人物身體或衣著的象牙白，肉黃與淺淡的紫灰色以及草地上的黃綠色相比照。陰影呈現了凸顯的形，助長畫面的節奏。

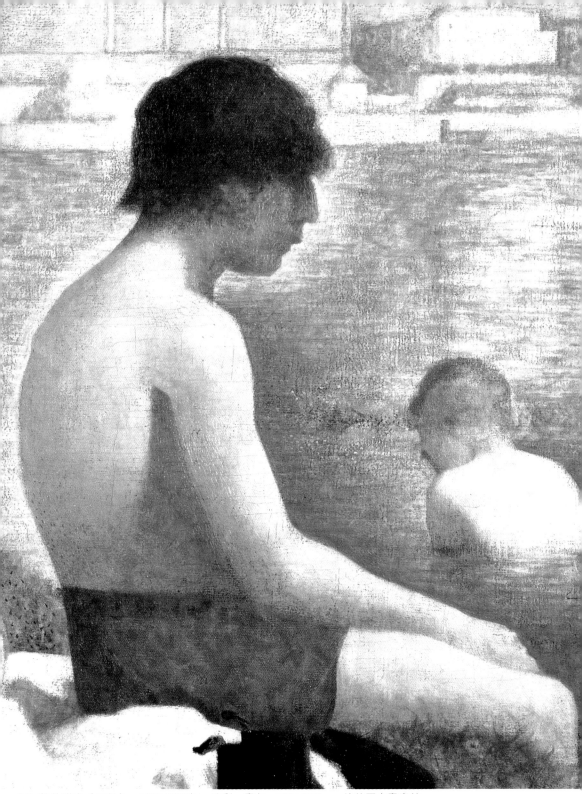

阿尼埃的浴者（局部）　1883-1884年　油彩・畫布　200×300cm　倫敦國家畫廊藏

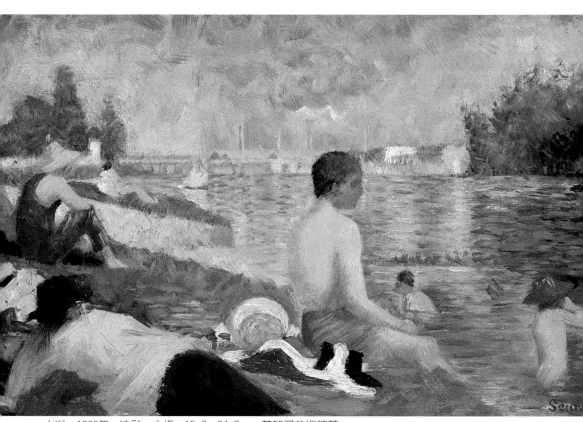

水浴　1883年　油彩・木板　15.7×24.7cm　芝加哥美術館藏

（右頁圖）阿尼埃的浴者（局部）　1883-1884年　油彩・畫布　200×300cm　倫敦國家畫廊藏

爲了更深入瞭解對比的問題，秀拉造訪了當時已近百歲的色彩學家舍夫雷爾，但這位學者已太老，無法滿足他，只好回去自己研究。秀拉在美術學院時便曾於查理‧布朗的著作《圖畫藝術法則》裡讀到布朗對舍夫雷爾的介紹。舍夫雷爾一八三九年著有《色彩的並存對比法則》（De la loi du Contraste Simultané des Couleurs）。後來他又細讀舍夫雷爾在一八六四年出版的《色彩的科學理論》（Théorie Scientifique des Couleurs）。舍夫雷爾是科學工作者，他對顏色的看法最初是從巴黎歌貝蘭的樹氈製造廠中得來的，而其原理則建立於他的觀察和經驗。舍夫雷爾的著作對我們眼睛的感知色彩，與色彩的對比類型都有深入的研究。秀拉在創作中實踐了對這位色彩學者的部分理念。

一八八一年秀拉又讀到一本美國物理學者兼業餘畫家歐格登‧N‧魯德（Ogden N. Rood）所著的《現代色彩學》之法文譯本，此書修正並發展了舍夫雷爾的觀點。魯德研究的重點在於所謂「增光色調」（la tainte lumière additive）和「減彩色調」（la teinte pigment Soustractive）之間的差別。他是依據黑爾姆霍爾茨（H. Helmholtz, 1821～1894，德國物理學家）當時發現的能量守恆與轉化規律對色彩視覺理論的影響，與托瑪斯‧容格（T. young, 1773～1829，英國物理學家和醫生）的色彩感覺機制的兩種理論，加上魯德自己個人經驗，觀察中所得。他肯定紅、黃、藍的基本色是在顏色的遞減混合狀態下產生的，而光的基本色原來是橙、綠和紫。魯德又借助英國物理學家馬克士威（C. Maxwell, 1831～1879）精心製作的色彩圓盤來解釋。他在圓盤上對置了兩種顏色，而得到色彩的增色綜合（Synthése additive），當圖盤轉動時，卻獲致兩顏色其近似色調子的組合，這結果是兩顏色的遞減綜合（Synthése Soustractive）。一般狀態的兩色對照是與色盤轉動時所混出的效果是不同的。魯德的結論是，認爲畫家不應混合多種顏色，可能的話，最好還是把一種顏色置於另一種之旁，以得到「視覺的混合」（Melang optique），他因此精心創製出許多方程式和技巧方法供繪畫應用。

還有比「視覺的混合」更重要的是，魯德拓展出所謂色彩互

阿尼埃的浴者（〈阿尼埃的浴者〉研究圖） 1883年 油彩‧畫布 15.5×25cm 巴黎奧塞美術館藏

補的問題。要知道互為補色造成的對比和在眼睛內部因交替作用
產生的對比，可以賦予畫面色彩一種強烈的光度。魯德自馬克士
威所創的圓盤上試驗，以確定那些是互為和諧的補色，並在以一
一對列的色彩形式下的色環中造出互補的光效果。這已大大超出
舍夫雷爾的靜態圖標的分類：紅對綠，黃對紫，橙對藍等的範
圍。秀拉從魯德的色彩學中獲益良多，也在他的初期大畫〈阿尼
埃的浴者〉找到了用色的科學依據。新印象主義的分色法得以自
成一格。

4.〈阿尼埃的浴者〉的初次展出

　　一八八四年，秀拉把完成的〈阿尼埃的浴者〉提展沙龍，但

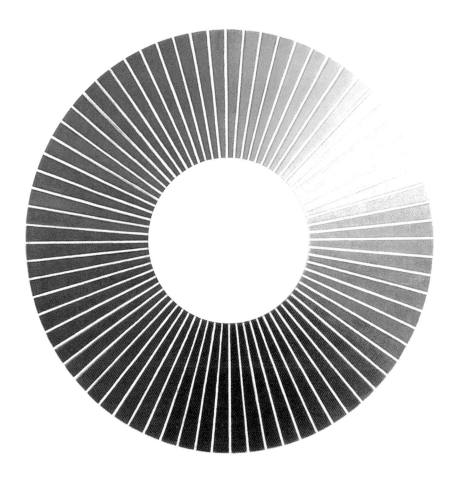

舍夫雷爾的色環
是印象主義色彩理論的基礎。色環中相對兩色即為補色，印象派畫家以補色作畫
達到明麗的最大效果。

被拒絕，是年五月秀拉與一群反官方沙龍的年輕藝術家組成「獨
立畫會」，秀拉隨即展出此畫。他認識了席涅克，不久兩人改組
「獨立畫會」為「獨立畫家協會」（即廿世紀獨立沙龍的前身）。一
八八四年十二月「獨立藝術家協會」首展，秀拉再提此作，地點
在香榭麗舍大道附近臨搭蓋的木亭裡（名：Pavillon de la Ville即
現在羅浮宮，杜維麗花園一帶）。在這沙龍裡他的畫與別的畫家作
品還是顯得格格不入，而被掛在飲料部（此次展出秀拉還提展他

圖見70頁第二件大畫〈星期日午後的大傑特島〉之油畫草圖：〈大傑特島風景〉）。

　　支持秀拉的畫家除了席涅克，還有印象派畫家中的畢沙羅與其兒子（也是畫家的呂希安Lucien Pissarro 1863～1944），他們隨之都熱烈投入跟隨，嘗試秀拉的新畫法，後來又有其他人加入，更構成了實力。當時的理論家費尼昂（F. Fénéon）在他創辦的《獨立雜誌》上大力鼓吹這股新流，並就此提出「新印象主義」之名。還有一位評論家亞歷山大（Arsène Alexandre）為文，把秀拉看成一位新畫派的畫家，並認為他是少數能開創新畫法和能建構大畫的人。

〈星期日午後的大傑特島〉

1.秀拉的第二幅大作品

　　〈阿尼埃的浴者〉在一八八四年十二月展於「獨立畫家協會」尚未結束時，秀拉已著手進行第二幅大作品〈星期日午後的大傑特島〉的創作。前此，他早開始在大傑特島上作風景與人物的練圖見64頁習。大傑特島是塞納河的河中島，由巴黎去，只要沿比諾（Bineau）大道，往呢依（Neuilly）方向走便可到達。大傑特島一邊的對岸即是阿尼埃浴場。「大傑特」（Grande Jatte）原是「大碗」、「大缽」的意思，是指這個島像古代用的一種大碗大缽（故過去有人譯作「大碗島」）。這個河中島如今已佈滿了建築物。但在秀拉的一八八〇年代，該地仍是一個充滿林園詩趣的地方，巴黎人到此休閒，特別是星期日，他們來享受阿尼埃浴場以外的另一種樂趣。當年的遊客喜愛在島上散步、閒坐、逛小酒店、吃攤販烤的鬆餅，也有半正經的男士來找花花草草的女子；另外，河中划船出遊也是一種流行，在在顯示一種悠閒品味。

　　秀拉特意選擇這種當時十分典型的巴黎近郊風光與生活方式入畫：在溫暖的夏季，晴空裡塞納河波光粼粼，河上泛著大小蒸氣艇，平底船，還有升起白帆的船隻。河的對岸亮麗的牆、毗連的屋。島上樹木成蔭，綠茵鋪地。近前，撐躺的男子抽著煙斗，

背後黑狗在嗅草，旁側鄰坐一高帽執杖男士，一低頭做針線女子，空隙間兩本書，一把微張的折扇。稍遠，另一對母女，母親撐傘，女兒編玩花束，傘和帽在旁。畫的最右邊，極時髦的一對男女相腕而立，帶著狗兒，牽著猴子，曁莊重且輕佻，他們是畫的最前景，比例顯得特大，這是陰影之內。陰影外，陽光下，有一隻蝴蝶飛舞，白衣女孩與著粉色長裙的母親走來，處於畫面的中心。放眼望去，多對散步者，另幾處端坐或伸躺的人。離河岸稍遠，有人吹著喇叭，近河岸則一女子靜靜看河，另一女子舉竿垂釣，那個年代單獨釣魚的女子，有等著男士上鉤的意思。這又名「愛情島」的塞納河上洲，男子俊俏，女子愛嬌，巴黎布爾喬亞階級的人來此逍遙，這就是〈星期日午後的大傑特島〉上的故事。

2.準備練習與定圖

要完成這樣的一幅大畫，前置的工夫不得馬虎，秀拉事前先做了二十八張素描與三十四張油畫草圖，可見其用心。一部分練習稿與定圖的關係較模糊，有的則可讓人確切指出在定圖上的轉用。風景方面，大傑特島與阿尼埃浴場的陡坡河岸不同，每幅草圖因白天時間差異在陰影上也有變化。最近似定稿的油畫是〈星期日午後的大傑特島（整體組合圖）〉，另一幅是〈人物的整體瀏覽〉（現藏芝加哥藝術研究所）。還有一幅〈大傑特島風景〉的油畫草圖，也是為此大畫而作。從畫的完整性看，這已非草圖，而是一幅優美無比十分完成的風景油畫。這畫沒有人物，是實地的紀錄。此畫之前，秀拉也先作素描草圖。〈大傑特島風景〉連同〈阿尼埃的浴者〉參加一八八四年十二月的「獨立畫家協會」的展出，獲得不少回響。後來再繼續完成這畫，還加上畫框邊飾。有一段時間，秀拉十分關心他的畫與畫框之間的協調關係，這一點在其他多幅畫中也出現過。

大傑特島上的散步者與閒坐者和〈阿尼埃的浴者〉上的人物也不同。秀拉細心研繪素描草圖上的人，甚至動物，有的十分精緻動人。特別是處理「一對」、「垂釣」和「猴子」等數小幅畫面

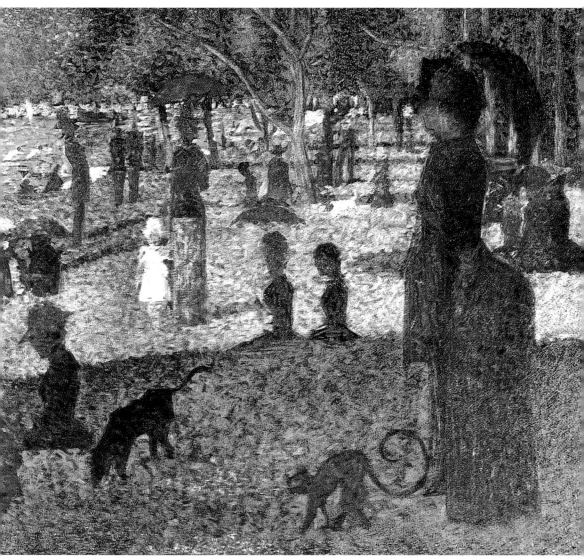

星期日午後的大傑特島（整體組合圖）　1884-1885年　油彩・畫布　70.5×104cm　紐約大都會美術館藏
（第58～67頁為本圖局部）

　　都很仔細。所有這些人物，動物與附件以及陰影，在最後的畫中
顯示了與背景完全適切的安排，是經過慎思與熟慮。物象的位
置，造型，線條，比例等都一一對比平衡而得。這必須在先前孕
育整個構圖，並在印象主義畫家所用的透視之外，再引進中央焦
點。這種畫面空間人物的分配安排，應該是得自布朗的著作《圖
畫藝術法則》中提到的畢達哥拉斯比例原則的影響。把構圖劃分

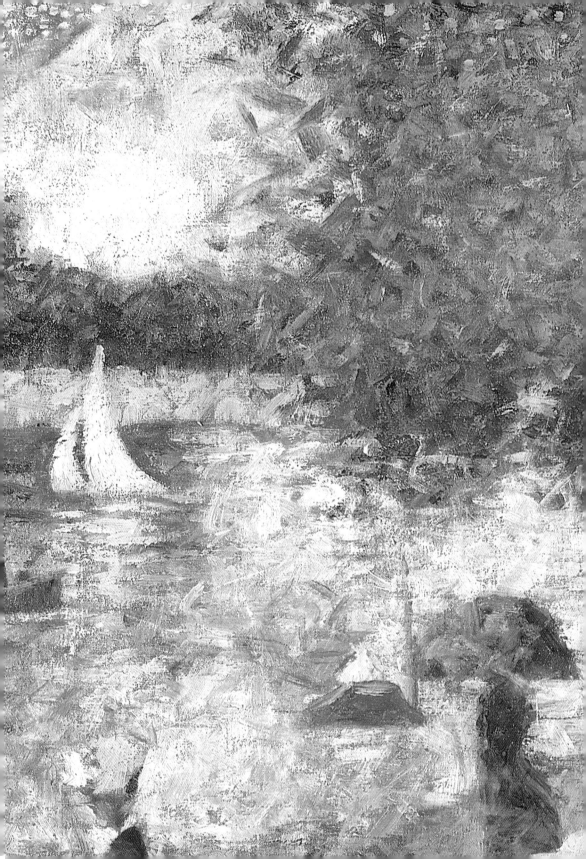

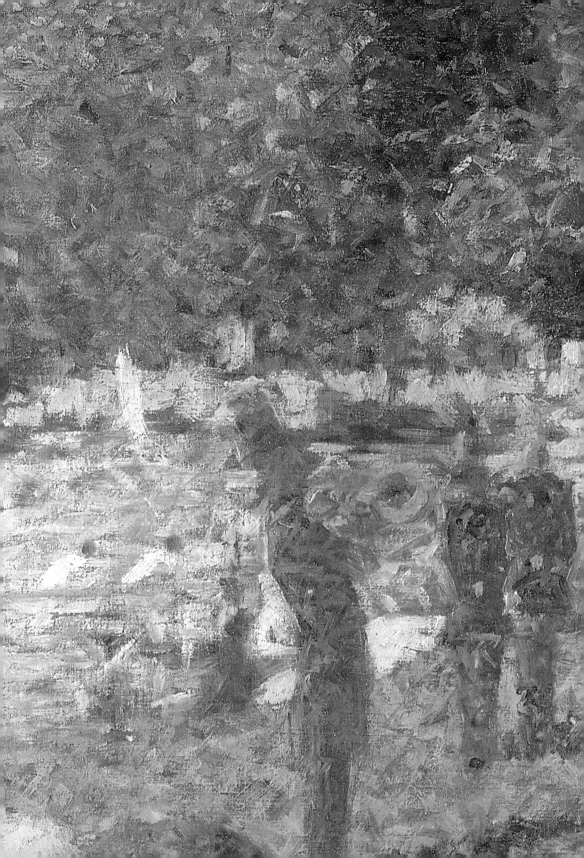

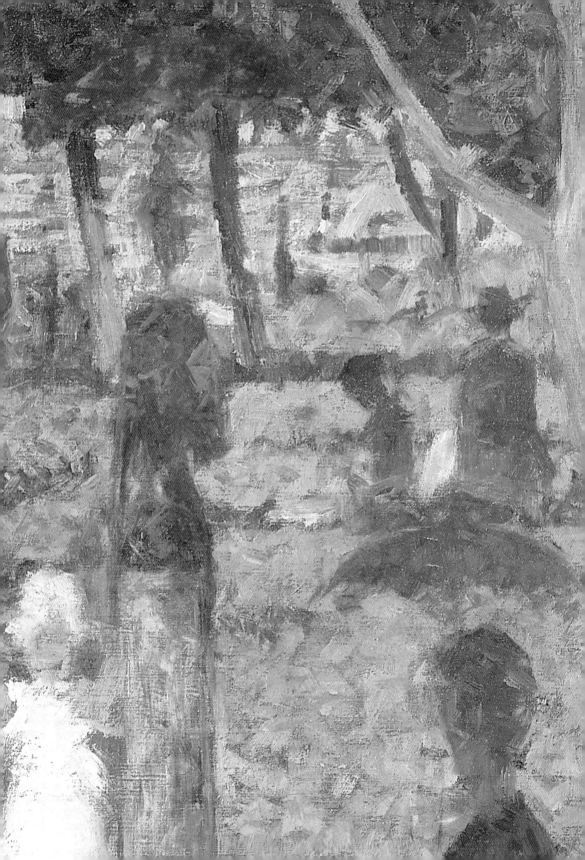

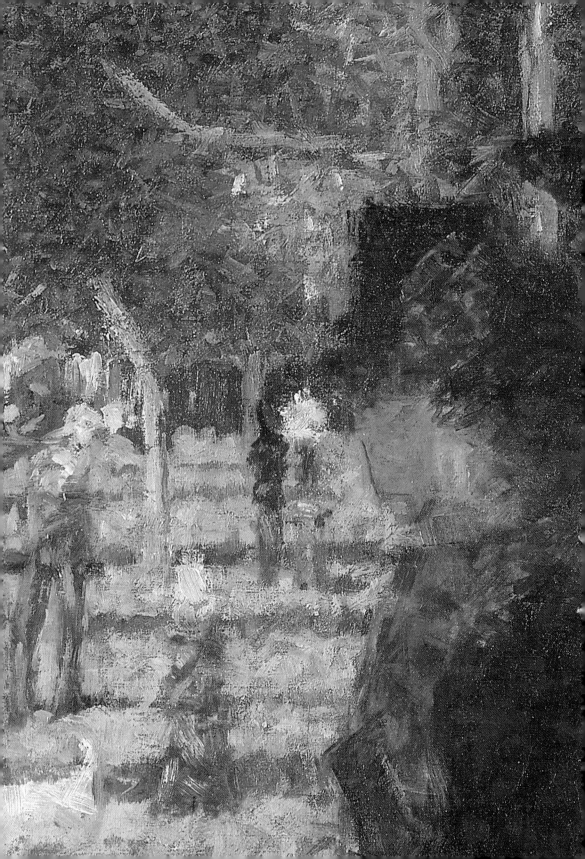

星期日午後的大傑特島習作　1884-1885年　油彩・木板　15.5×25cm　巴黎奧塞美術館藏

　　為規則的間隔，以這些間隔來安排主要人物的位置，這樣的一種
方式，布朗稱之為「空間的音樂」。正如費尼昂所解釋的，畫中的
各種明暗，濃淡，分色等都是精確研究過的。例如最靠近景的陰
影部分，把經仔細衡量過體積的主要人物都畫暗，中景則相反，
十分明亮，直到高處的地平線。這其間再散置其他次要人物。
　　談到色彩的安排，穿白衣的小女孩與母親，及其右下坐著的

一對母女，是受全光時高明度與背光時低明度之間的對比。全光產生的亮白色與筆的點觸，有如文藝復興時畫家彼托‧沙蘭切斯卡的壁畫般特徵。這個特別吸引觀眾的焦點，不只因其位置在畫的中間，也因白色是在所有有顏色的中心，從三稜鏡中透出來的所有顏色光，可收束組爲白光。因此穿白衣的小女孩，與母親的淡色長裙成了畫的中心，是秀拉的特意安排。其餘全畫的各處各物的色調也都經細細比照而來，如橙棕色上衣，帽子與藍色的裙子，陽傘的對比，或是橙紅的長褲與藍色的上裝的對比，有如謝弗勒色彩循環圖中類似色彩的運用。再看垂釣的女子一身的同色系：橙棕，橙黃等的深淺或變化。持傘的母親，其傘色與上衣的棕紅也是不同明度的色系。她們的右旁一對以紫、藍、灰爲主的男女也是此色系的深淺變調。這些類似色，與背景河水的藍色色階，樹的各種綠色，草地最明亮處的淺黃綠與陰影下的藍綠等等，或是在色的明度，或是在彩度中一一對照，而全畫的細筆點觸中又隱藏了千萬的色點互補，微微密密明耀於觀者的眼前。這些都是秀拉依據布朗、謝弗勒、魯德等學者的色彩理論和他在戶外作畫時觀察自然色彩變化的結果。

3.〈星期日午後的大傑特島〉的展出

　　秀拉此幅〈星期日午後的大傑特島〉，工作了兩年後，在一八八六年第八屆，也是最後一屆印象主義大展中展出，地點是在巴黎萊費特街一號的「金屋」（Maison Dorée）展出。這次展覽參加者除了過去畫群中的竇加、馬奈、卡莎特、高更、吉約曼、莫利索和畢沙羅外，雷諾瓦、莫內和希斯勒等都缺席。其中畢沙羅在一八八四年底結識秀拉，即被這位年輕畫家的精神所激勵，接受他分色主義的技巧，並且這次展覽也以分色技巧的作品參展。展出畫作較印象主義更超前、革新，當然引起相當轟動。此時秀拉才只不過廿六歲，立刻名聲響亮。然而秀拉的這幅畫也引起非常分歧的議論，喝彩的人有，草草地看了畫覺得不恰當的和做出極惡毒批評的也大有人在，讓人想到十二年前印象主義第一次大展，那時巴黎布爾喬亞階級簡直失控了，而這次秀拉的這幅畫引來的

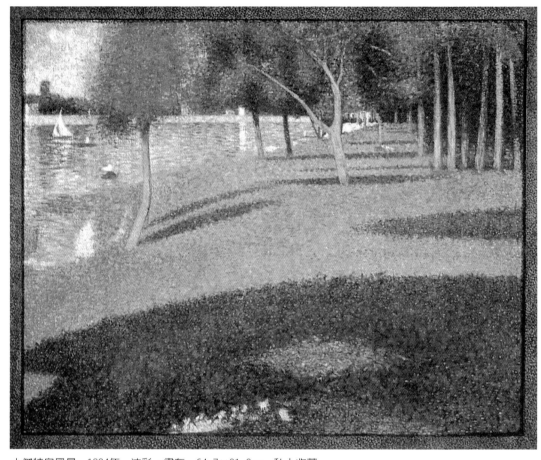

大傑特島風景　1884年　油彩・畫布　64.7×81.2cm　私人收藏

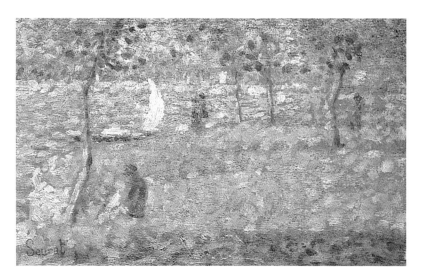

星期日午後的大傑特島
研究圖　1884-1885年
油彩・木板
15.9×25cm

（右頁圖）
帶猴子散步（星期日午
後的大傑特島研究圖）
1884-1885年　油彩・
木板　24.7×15.7cm
麻州諾丹普頓史密斯學
院美術館藏

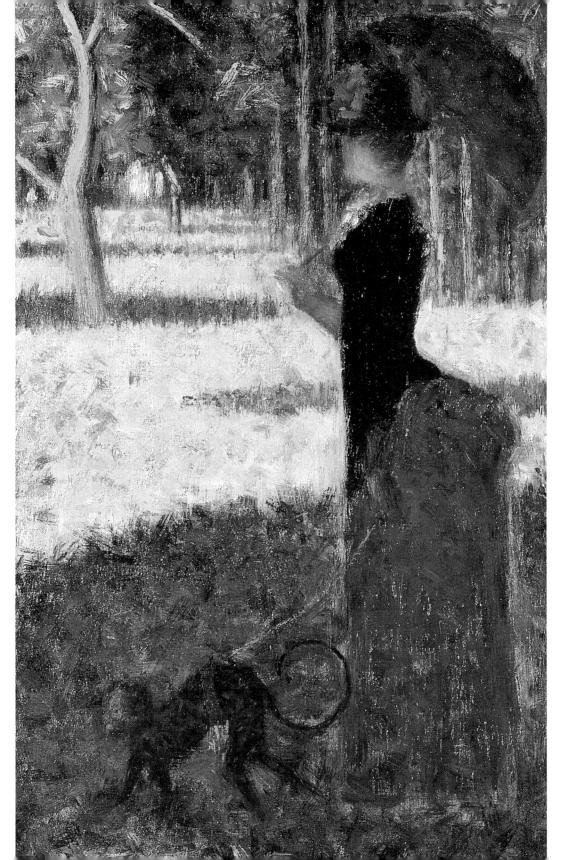

星期日午後的大傑特島習作　1884-1885年　油彩·畫布　16×25cm　巴黎奧塞美術館藏

星期日午後的大傑特島　1886年　油彩・畫布　225×340㎝　芝加哥藝術協會藏
（背面圖）

格布歐瓦的塞納河　1885年　油彩・畫布
81.4×65.2㎝　私人收藏

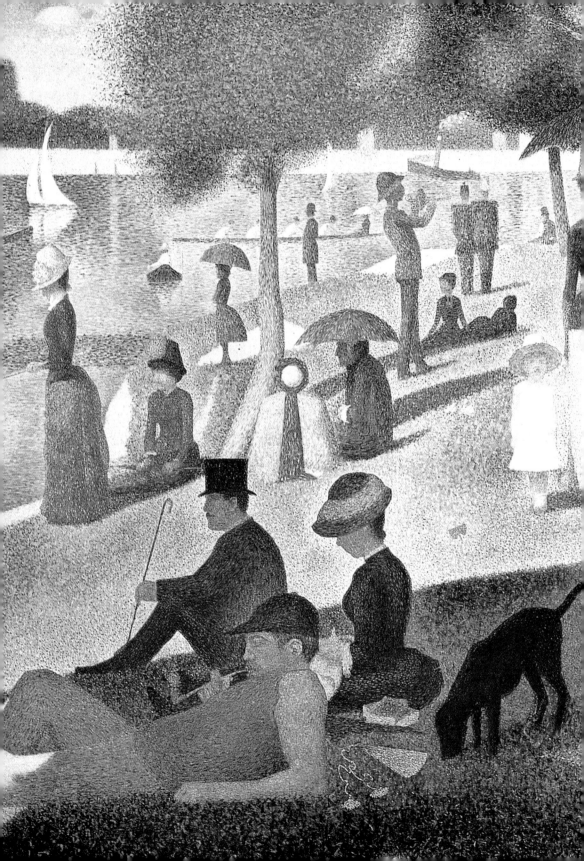

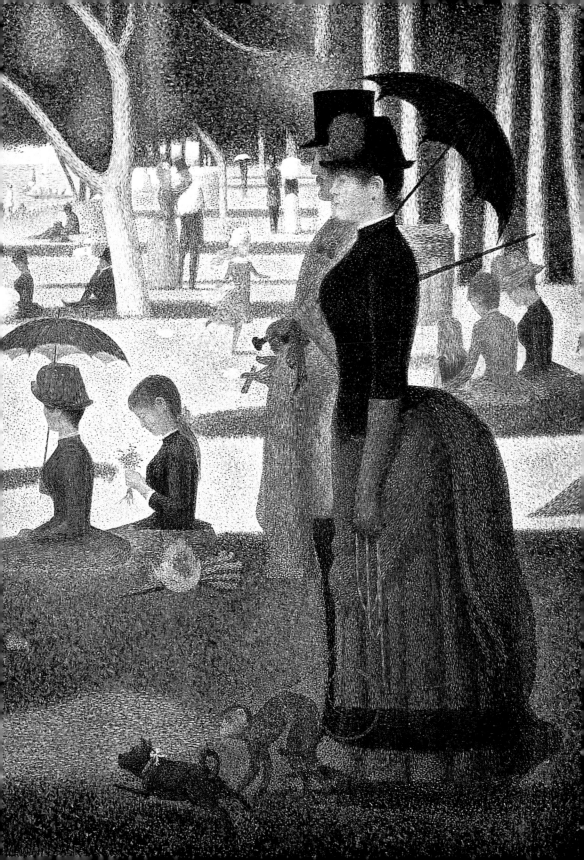

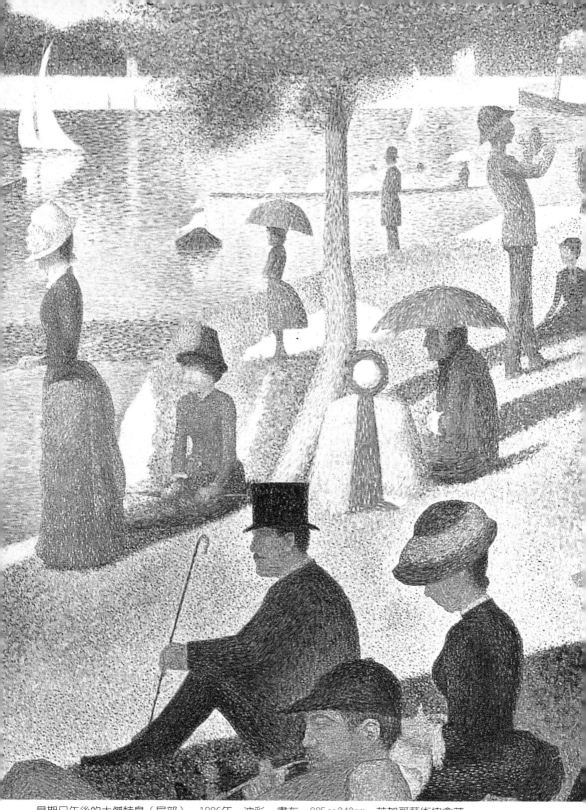

星期日午後的大傑特島（局部） 1886年 油彩・畫布 225×340cm 芝加哥藝術協會藏

星期日午後的大傑特島研究圖　1884-1885年　油彩・木板　15.2×24.7cm　私人收藏

　　席涅克記載下當時巴黎兩大藝術流派自然主義和象徵主義者
的批評，有人說好像看到一群星期日刻意粉飾裝扮的百貨店店
員、臘肉店打雜男女前來互拋媚眼，有人相對地把這些凝滯不動
或側面造型的人物，比喻為埃及法老王的出遊行列，也有人將之
看成希臘諸神的遊行。支持新印象主義批評家費尼昂則輕淡地對
這畫的主題說了：「星期日休息，民眾偶然在戶外林木中賞心一
番。」這話卻又很容易地被另作解釋，說畫中所描寫的是自然主
義小說家筆下人們熟悉的世界，其形象帶有對社會的批評。他們
更把秀拉說成一個無政府主義者，實際上藝術家並沒有那樣的出
發點，有的或許只是一點對小布爾喬亞階級的取樣諷刺。或且可

以說秀拉是以安靜的心情描寫當時已趨現代化的生活中，還有人在美好的日子裡享受青翠草木的生活情趣。其實席涅克的說法更為真確：秀拉只是要創出一個寧靜愉快的構圖，垂直與水平均衡，溫暖的顏色和清明的調子支配著畫面。如另一名批評家轉述秀拉的話：「他們在我的畫裡看到詩，不，我只用我的手法作畫，如此罷了。」費尼昂客觀地看出秀拉的這幅畫之所以激怒一部分群眾、批評家和某些藝術家，是由於秀拉的新繪畫方法，他們著實地不習慣而已，如美國的印象主義畫家魯賓遜（Théodore RobinSon, 1852～1896）就輕視地說：「這些無甚天賦的人以他們小小的才份與印象主義拉上關係，特別是『這個天才』想像那蒼蠅點和小斑點的技巧。」

4.同時展出的格宏康海邊風景

　　第八屆印象主義畫展，秀拉除提出〈星期日午後的大傑特島〉外，還展出他一八八五年夏天在格宏康海岸畫的風景。依慣例，秀拉每年夏天幾乎都在海邊渡過。一八八六年他到翁福樂，給席涅克的信中表示，是要到那裡「陶醉於光」。當然秀拉在這些海邊作的畫並非在意於描繪海岸的美景，也非像印象主義者那樣捕捉海角瞬息的風雲。依費尼昂所說，秀拉是想「在最確定的形貌上概括風景的特徵，以得到恆久的感覺。」在格宏康的一些海景中，秀拉經驗一種技巧的純化將會給後繼的繪畫帶出越來越均勻的顏色的肌理。這些畫中如〈格宏康的芒須海〉和〈格宏康，奧克的突巖〉都十分迷人。特別畫奧克的海角岩石，秀拉畫岩石突兀在細草滿密的海邊，海伸展到遠方與天連接。這幅畫的構圖秀拉參照了日本版畫家葛飾北齋（Katsushika Hokusai）著名的版畫〈神奈川大海風暴〉（約1825～1830年）。在格宏康海邊風景所演習成的技巧，秀拉接著用來繼續加繪〈大傑特島風景〉。

5.秀拉的調色盤

　　費尼昂解釋了畫家的分色程序：如果說秀拉在描繪大傑特島的畫中，每一公分見方裡有一個調子，我們可以看到在這一公分

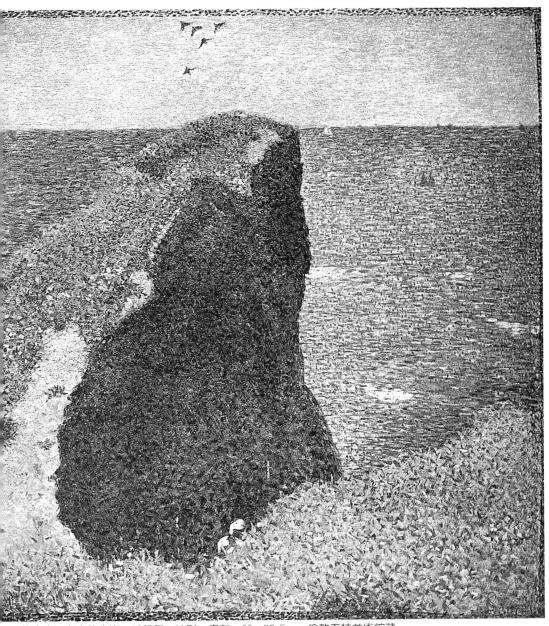

格宏康,奧克的突巖　1885年　油彩‧畫布　66×82.5cm　倫敦泰特美術館藏

見方的平面裡是一個紛陳了細微斑點的小漩渦，這些都是組成這個調子的成分。如那片草地上的陰影，暗綠的筆觸主要的是要讓草地顯出本來固有的綠色，而淡化了的橙黃類的點則用以表示太陽光輕微的活動。紫色，是來補助綠色，另一種藍色由接近太陽底下草皮所激發出的，在靠近分界線的地方堆積起細碎的色沫，就由此線開始顏色淡化起來。顏色，在畫面上各自孤立的存在，在眼睛的視網膜上卻再組構，我們看到的便不只是一種顏色物質——顏料，而是一種色光的混合。

秀拉的方法因而可以敘述如下：畫家把色料本身區分為固有顏色和被看到的色光，每一個被看到的顏色立即由它的補色增添了色彩，比如說橙色，如我們看到散布在整個畫面的黃橙色的小斑點，這些黃橙色被一圈紫暈包圍而明亮，依此類推，綠色使鄰近的紫色，紅色使綠藍色，黃色使雲青色，紫色使黃色更為顯著，並且當一片明亮的空間交遇一片暗的空間，此互為補色的色彩中便發出一種輻射的光，因此明亮的顏色更明亮，暗色就更暗。橙色的光在陰影上激起藍色，一件紅色的外衣就必須有綠、藍來陪襯，黃綠的草地則使紫色的傘顯明。這就是分色或色光的畫法。

秀拉的調色盤

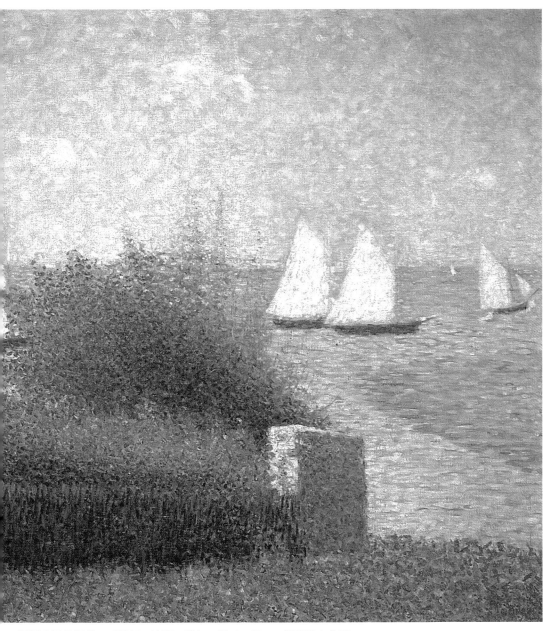

葛蘭卡恩的帆船　1885年　油彩‧畫布　65.1×81cm　紐約私人收藏

　　　　秀拉顏色的處理在調色盤上已經開始了。秀拉留下來的調色
盤上面，第一排安排了十一種基本顏色（除去泥土的顏色），在下
一排是這些顏色與白色混合的顏色，在第三排，則是純白色的筆
觸。只有鄰近的（或類似的）顏色可以調混，而非與補色混合。

若互補色互相調混，補色色澤的豐富便會破壞。經常，常與白色混合的顏色小點，用以施敷於遠景，能造出灰濛如薄紗的感覺。點描派的技巧在交接遠景與近景時特別顯示效果，能激起一種色彩的顫動。

6.秀拉畫法備受推崇

秀拉的分色、色光、點描畫法，自展出〈阿尼埃的浴者〉、〈大傑特島風景〉便受某些畫家推崇，到了〈星期日午後的大傑特島〉展出的隔一天，秀拉成為前衛藝術的中心人物。欽慕秀拉的人運用這種畫法來畫所有可能或可想像的主題。席涅克是這些人中最熱切的一位，他深為瞭解秀拉，並且能夠清楚地陳述這個在剛接觸時不易明瞭的問題。卡密爾‧畢沙羅也類似這種情形，開始時他雖著迷卻持懷疑態度，接著便成一位為秀拉非常熱切的辯護者，以他的方式詮釋這個並不簡單的色彩理論。畢沙羅的長子呂希安‧畢沙羅也加入致力於這種繪畫。

「新印象主義」由費尼昂開始命名，以秀拉為首，席涅克、畢沙羅與呂希安‧畢沙羅共相努力而壯大。一八八六年，佩杜齊（E.G. Caualo Peduzzi, 1851～1918）與丟博阿‧皮葉（Albert Dubois-Pillet, 1846～1890）也加入這個藝術陣營。一八八七年呂斯（M. Luce, 1858～1941）、阿葉（Louis Hayet, 1864～1940）和安格朗（Charles Angrand, 1854～1926）展出他們的首幅分色點描繪畫。

比利時詩人魏爾哈崙（Emile Verharen）十分傾慕〈星期日午後的大傑特島〉，把秀拉介紹給他的朋友們，畫家萊塞貝格（Theo Van Rysselberghe, 1862～1926）和律師牟斯（Octave Maus, 1856～1919）此二人是比利時名為「二十人沙龍」的前衛藝術團體的精神領袖。一八八七年，在他們春季的展覽機會中邀請秀拉再展一次〈星期日午後的大傑特島〉，如此引起比利時的畫家加入新印象主義畫派。此後秀拉在巴黎的影響也越來越大。

7.兩幅描繪塞納河景的畫

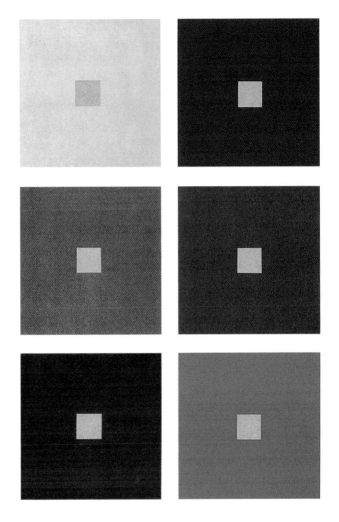

補色是三原色中的其中兩色混合而成的第一次混合色與剩餘的另一原色對比所產生的色彩關係。上排黃紫互補，中排藍橙對比，下排紅綠互補。

〈星期日午後的大傑特島〉完成之後，秀拉在一八八七年前後完成了兩幅描寫塞納河河上風光的畫，分別爲〈古伯瓦橋〉和〈塞納河大堤春天〉。從這兩幅畫作，秀拉已能掌握他的新繪畫技巧。〈古伯瓦橋〉是畫塞納河上蔭翳的一天，秀拉把這樣的氛靄用非常細緻的顏色和筆觸融緊，美妙地表達了出來。垂直和水平線條層層交錯的構圖，由於細小色點的閃爍，如互相對位的旋律和節奏，畫作右方線條顏色均深重的樹幹，與畫幅中間水平方向暗色的河堤、及立著的兩個人物，構成全畫的活氣與重點。〈塞納河大堤春天〉接近沒有人物的〈大傑特島風景〉一畫，筆觸沒有那麼嚴謹，畫得較鬆軟，以一種較輕淡而疏離的筆觸，秀拉賦

圖見84、175頁

圖見70頁

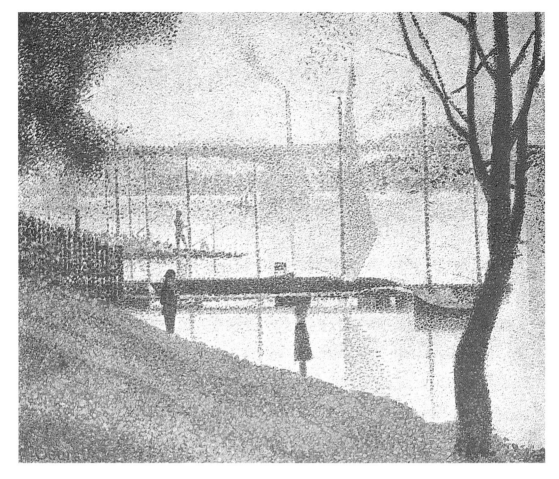

予塞納河春日柔和而明光的詩情。

古伯瓦橋　約1887年
油彩‧畫布　45.7×
54.7cm　倫敦古特爾美
術館研究所藏

秀拉畫筆下的巴黎女子：〈擺姿勢的女人〉和〈撲粉的年輕女子〉

1.〈擺姿勢的女人〉

　　由於〈星期日午後的大傑特島〉使秀拉出了名，也讓秀拉成為藝術界批評的焦點。當某些藝術家把點描法嚴謹的作畫方式，看成一種可以自印象派畫面已有的感覺裡走出的新方法，並且可依這個理論方法來工作。另一些人卻十分猛烈地抨擊，認為這種

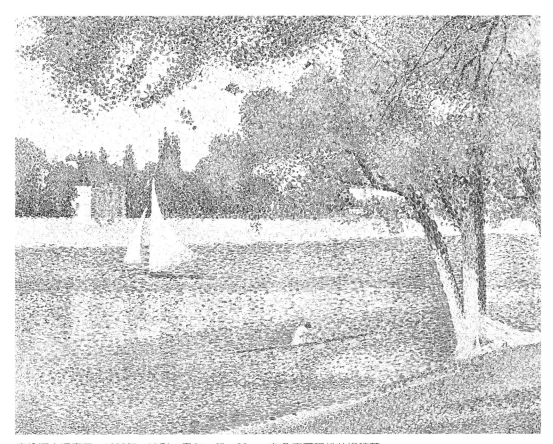

塞納河大堤春天　1888年　油彩‧畫布　65×82cm　布魯塞爾現代美術館藏

畫法只能運用在風景畫上。他們攻擊特別瞄準〈星期日午後的大
傑特島〉裡凝滯、缺乏動感的人物。他們並不把這種人物畫法看
成畫家風格的一部分，而指責是畫家技術上的無能。秀拉不久以
圖見87頁
後用行動開始反擊，畫出〈擺姿勢的女人〉一幅人物畫。秀拉在
一八八六年便開始了這畫的工作。通常每年夏天秀拉都要到海
邊，一八八七年的夏天為了加緊完成這畫而留在巴黎工作。他寫
信向席涅克吐露，想畫的一幅大畫〈擺姿勢的女人〉未能臻完美
而心情沮喪，只能等到一八八八年春天才能在「獨立畫家協會」
（獨立沙龍）展出。這是秀拉第一次用他的畫法畫裸體。

　　〈擺姿勢的女人〉主題單純，畫三個模特兒在畫家的工作室
裡款擺姿態。此種三人一組的安排，使人想到傳統主題的表現方

85

式——優雅三女神或者巴里斯選美的三女神，而〈擺姿勢的女人〉畫中的裸背者可能使人想到安格爾的〈土耳其浴女〉（1808年，現藏巴黎羅浮宮美術館）或〈泉〉（1856年，現藏巴黎奧塞美術館）兩幅畫。秀拉在美術學院時受業於安格爾弟子勒曼。臨摹過安格爾的畫。

當然秀拉在著手〈擺姿勢的女人〉之前，與先前所畫的大幅畫一樣，先作了一些草圖素描與油畫練習，而整個構圖也有準備圖，其中三幅油畫練習，畫家畫了不同模特兒的「側面坐姿」，「背面坐姿」和「正面站姿」用較鬆軟的點觸點畫出模特兒的三種姿態。〈擺姿勢的女人〉的完成圖大家以保留的態度接受，然所作的練習則一直被看爲極優雅的傑作，某些批評家確實將之與安格爾所繪的女子相比。

浴者，林泉女神或其他寓言的女性身體在一八八○年代的官方繪畫中是十分受歡迎的主題，甚至當時的前衛畫家如塞尚和雷諾瓦也投身其中。這兩位藝術家著意在素描中恢復人物的傳統造型，而用一種較新的筆法和色彩使這種傳統更生。他們是在風景中加畫裸體，而秀拉卻放棄林泉詩趣的景緻，他把不帶什麼特殊情緒的模特兒安放在自己工作室平實的內景中。工作室裡左邊壁上掛著畫家的〈星期日午後的大傑特島〉，秀拉把畫上的衣著緊繃的人物與工作室中肌膚鮮活的裸體人物相比照，是要告訴批評者說，他的風格一樣可以畫真實人物。

較〈星期日午後的大傑特島〉而言，〈擺姿勢的女人〉一畫在整體上有更接近自然的處理。由於〈星期日午後的大傑特島〉的那種嚴謹精細讓人批評說那樣的技巧太容易引人注意到畫面的處理方式，而非畫幅本身，是這樣的責難讓秀拉在〈擺姿勢的女人〉中，畫工作室懸掛的那幅畫上，點描筆觸較輕軟，顏色較暖和。還有前景的一些擺設如傘、帽、披巾、手套、鞋襪等在造型、色彩和安排上都顯得較生動美妙。

對畫家來說，在〈擺姿勢的女人〉中，秀拉要讓批評者看到的更是一個風格演化的問題。相對於〈星期日午後的大傑特島〉，〈擺姿勢的女人〉畫中藍紫黑等重色減少許多，而增加較艷的朱紅

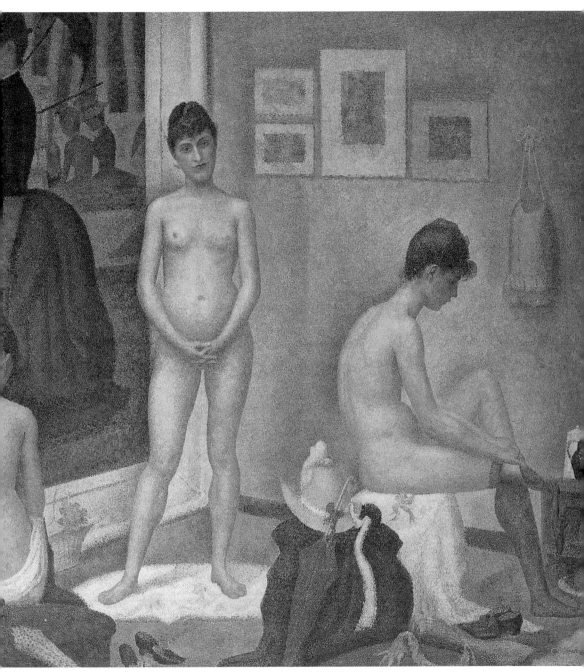

擺姿勢的女人　1887年　油彩‧畫布　200×250cm　巴恩斯收藏館藏

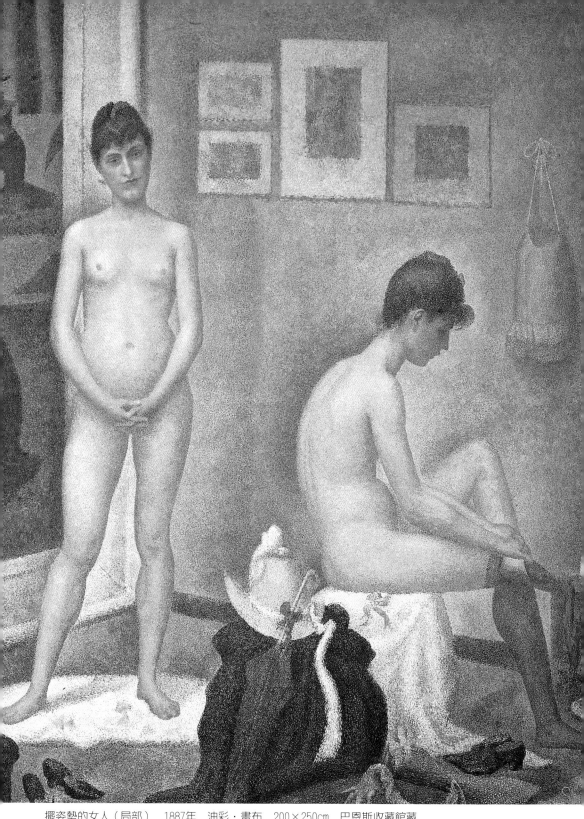

擺姿勢的女人（局部）　1887年　油彩‧畫布　200×250cm　巴恩斯收藏館藏

（右頁圖）擺姿勢的女人（局部）　1887年　油彩‧畫布　200×250cm　巴納基金會收藏

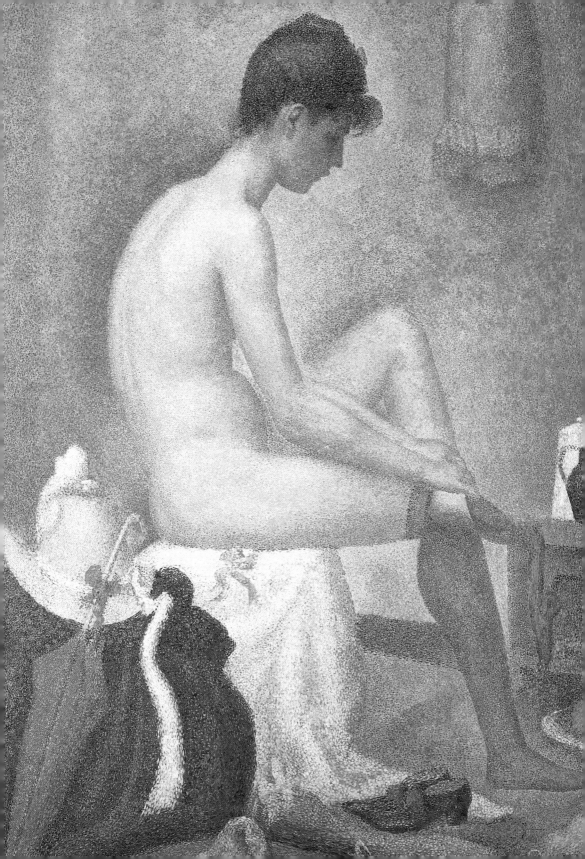

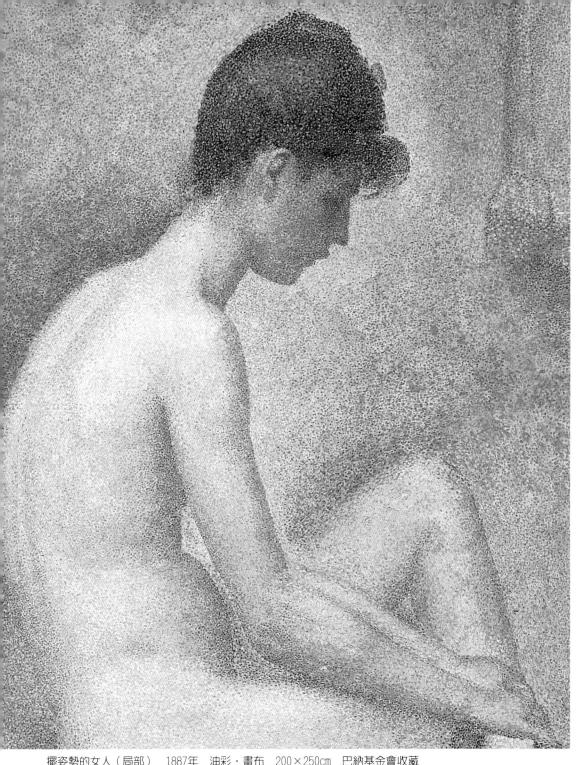

擺姿勢的女人（局部） 1887年 油彩・畫布 200×250cm 巴納基金會收藏
（右頁圖）擺姿勢的女人（背景局部） 1887年 油彩・畫布 200×250cm 巴納基金會收藏

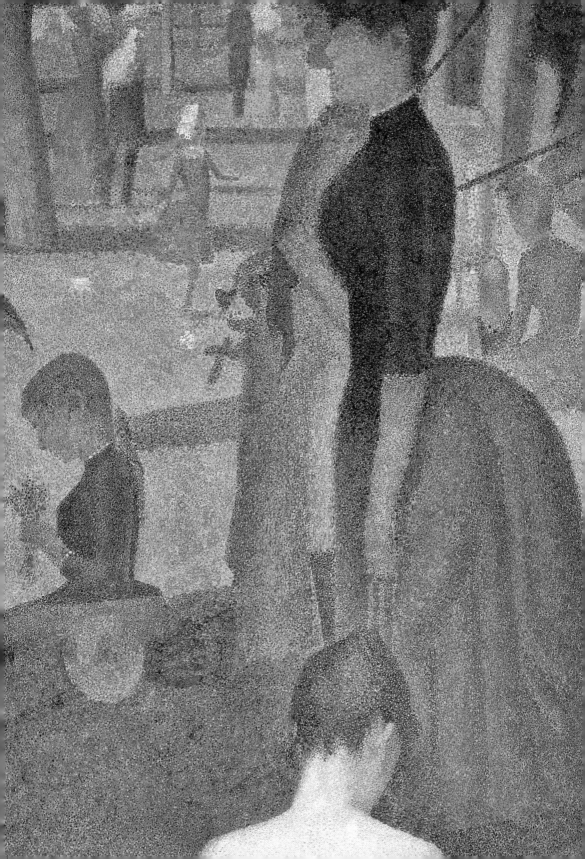

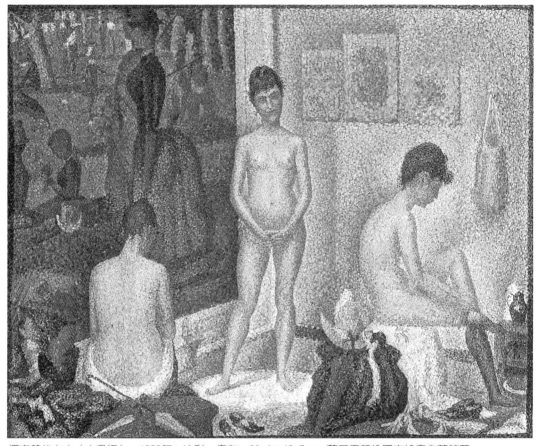

擺姿勢的女人（小畫幅）　1888年　油彩・畫布　39.4×48.7cm　慕尼黑拜倫國立繪畫收藏館藏

色，並且呈現出更多的暈色變化，光暈的烘染細微，比如我們在
正面站姿與側面坐姿的模特兒周圍，牆面與地面上都以補色加上
第二層光暈，如此讓畫面看起來略爲朦朧，如席涅克所形容的。

　　値得注意的是在一些練習圖中，秀拉加畫上邊框，這在大畫
中原也出現而後來不見。秀拉這種以分色點描法來畫邊框，是爲
與畫面的色調造成對比，以增加畫面效果。這方法隨後被別的畫
家仿效，特別是某些印象派畫家，他們憎惡過去學院派和布爾喬
亞階級喜用的鍍金邊框。另外要知道畫布上畫出這樣的邊飾，或
護條，是必須預先考慮到整個構圖的關係。

（右頁圖）正面站姿
（〈擺姿勢的女人〉研究
圖）　1887年　油彩・
木板　26×17.2cm　巴
黎奧塞美術館藏

2.〈撲粉的年輕女子〉

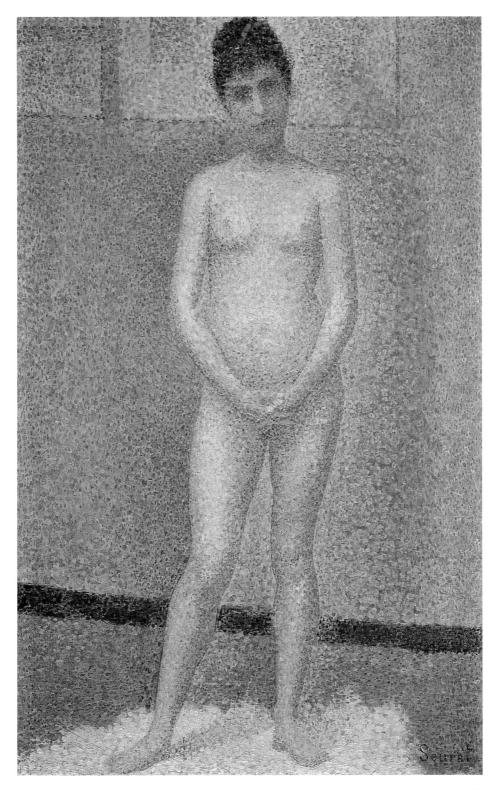

93

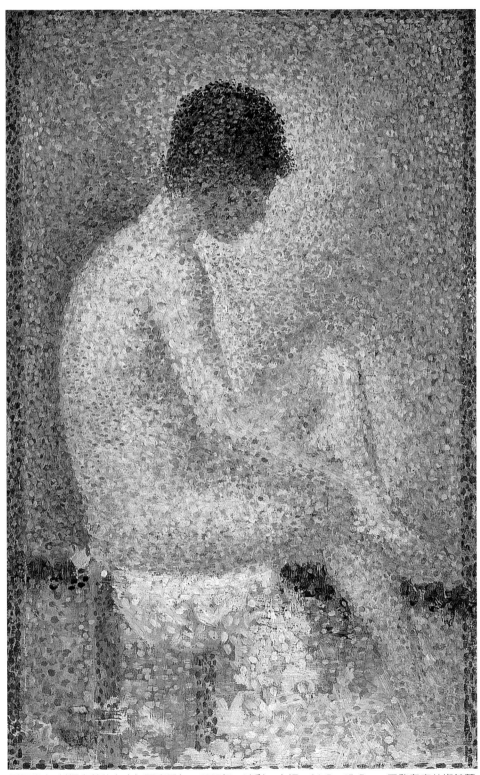

側面坐姿（〈擺姿勢的女人〉研究圖）　1887年　油彩‧木板　24.5×15.5cm　巴黎奧塞美術館藏
（右頁圖）側面坐姿（局部，〈擺姿勢的女人〉研究圖）

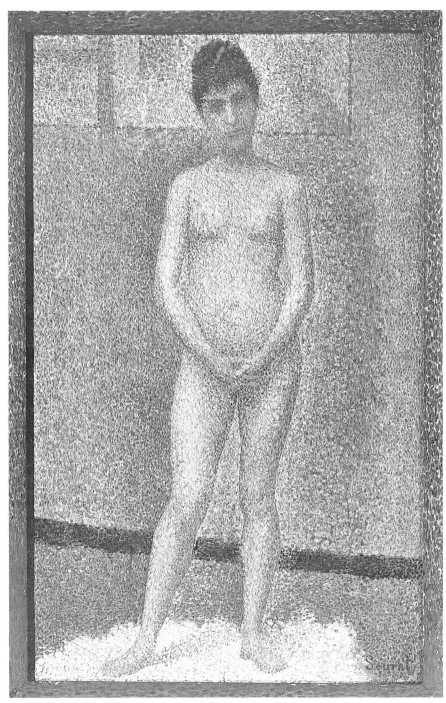

正面站姿（〈擺姿勢的女人〉研究圖之局部） 1887年 油彩‧木板 26×17.2cm
巴黎奧塞美術館藏
（右頁圖）正面站姿（〈擺姿勢的女人〉研究圖之局部） 1887年 油彩‧木板
26×17.2cm 巴黎奧塞美術館藏

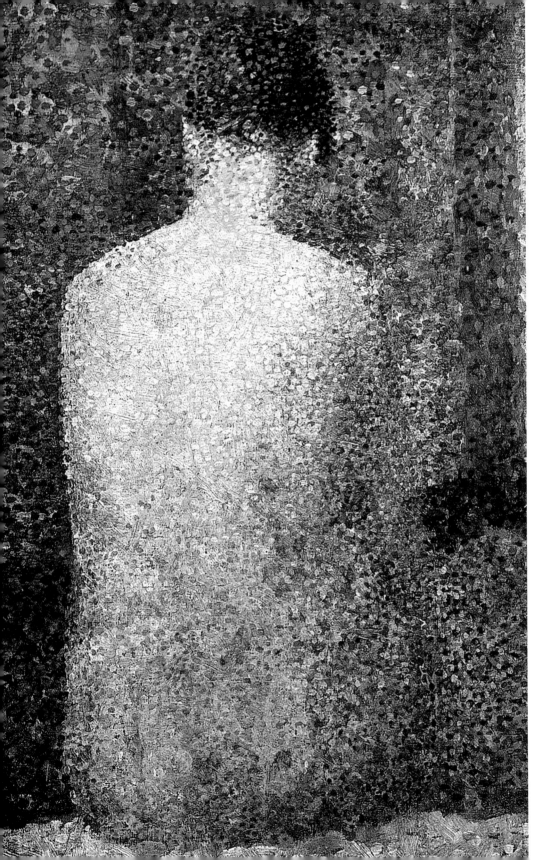

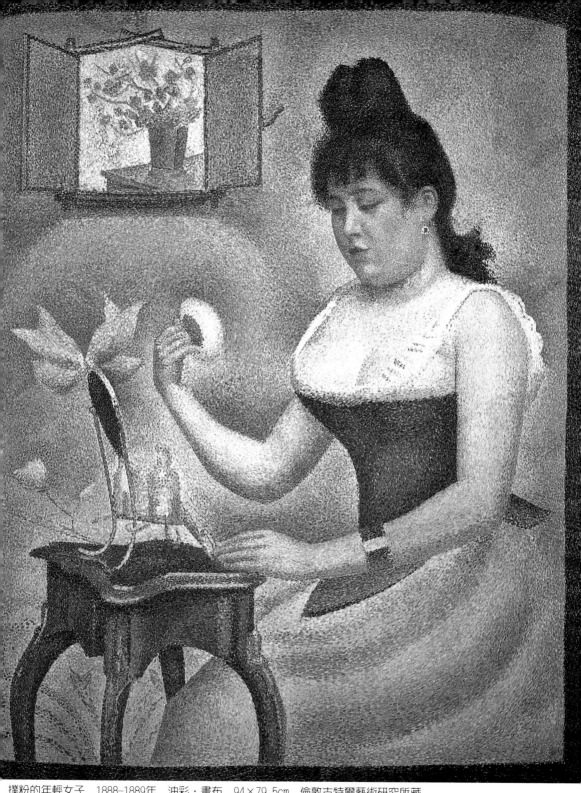

撲粉的年輕女子　1888-1889年　油彩‧畫布　94×79.5cm　倫敦古特爾藝術研究所藏
（左頁圖）背面坐姿（〈擺姿勢的女人〉研究圖）　1887年　油彩‧木板　24.4×15.7cm　巴黎奧塞美術館藏

秀拉從事了一次單獨的大型人物畫，那是〈撲粉的年輕女子〉，或名〈粉妝者〉，畫於一八八九年到一八九〇年間。主角是畫他的情婦瑪德琳‧克諾博洛須。秀拉在一八八九年春天邂逅了這位女子，一位身材頗為豐滿的年輕模特兒，她也是一位和藹的女郎。

這幅年輕女子的畫像，秀拉也如〈擺姿勢的女人〉一畫，以分色點描技巧細心地處理。這位女子上身繃緊的棕色調衣裙，棕色髮髻高梳又有部分髮尾垂後，飾藍寶石耳墜，臉龐穎俏，坐在小桌鏡前，手持粉撲正在粉妝。一支紙風車在桌上鏡邊，一枝白花與橙色鵝掌形的花紋在黃綠藍紫暈染的壁紙上，壁上掛了一座帶門的鏡子，鏡上映著室內一角的盆花。本來秀拉打算在這面掛鏡中反映一幅自己的畫，經一友人的建議而更改。

畫中小桌的四隻弓形腳，桌上鏡的彎架，紙風車的造形，牆上的半圈光暈，瑪德琳手部的動作，裙上的曲線衣紋加上壁紙上的鵝掌形紋，掛鏡映出的花卉，造出畫面委婉的動向，使這幅畫微起輕旋的感覺。這種動向顯示了秀拉受昂利的理論的影響。由左向右的旋轉動勢表示一種愉快的情緒。而著實整幅畫的色調也給人欣喜悅然的感覺。瑪德琳上衣的花邊、粉撲、紙風車，花與掛鏡映出的牙白色，與她肌膚的顏色，讓裙子的淺棕，頭髮與上衣的紅棕以及腕飾，桌子和掛鏡框邊的金棕色輕鬆起來。而這些顏色上與背景綠暈色調的壁紙與橙色的鵝掌形花紋形成互補，使畫面亮麗，又全畫點滿藍、紫、紅、黃、綠的細點，造出和諧的光暈。秀拉的審美趣味在這幅畫裡，全然被烘托了出來。

秀拉畫他所喜愛的女子，微胖，用心的穿著，認真地粉妝，並沒有諷刺她的意思，然這幅畫仍反映出當年巴黎女子受布爾喬亞審美的牽制，秀拉溫和地表示。〈撲粉的年輕女子〉一八九〇年展出於巴黎。

秀拉畫馬戲：〈馬戲開場〉與〈馬戲〉

1.〈馬戲開場〉

馬戲開場研究圖　1887年　油彩・木板　16×26cm　蘇黎世私人收藏

　　秀拉一八八八年除了完成〈擺姿勢的女人〉以外，也畫了一幅〈馬戲開場〉，這兩幅畫都參加一八八八年三月「獨立藝術家協會」（獨立沙龍）展出。這樣的畫，秀拉自己說是「戰鬥性的畫幅」，表示在畫面上不斷與繪畫問題拼搏。

　　秀拉平日喜歡逛遊樂場看馬戲。這幅畫描寫一八八七年四月在巴黎萬森公園的香料麵包市集會中，科爾維馬戲團表演前的奏樂廣告，招攬顧客的情形。數人一組的樂隊排成一列，其中一人扮成小丑，站在較前的台上吹著伸縮喇叭，旁邊一人發佈演出節目。另一人臂彎下挾著手杖，助長聲勢。台前的人聽著，相視著，好像很受吸引，感到樂趣，有幾個人已經擠到側面的窗口，準備買票進場。

　　秀拉這幅畫的構圖規劃嚴謹，有別於〈擺姿勢的女人〉的較

隨意自然。畫面上方有成排的瓦斯照明燈，秀拉把它們畫成星狀形，畫的右側上方也有幾盞小圓形燈排成一行，從窗裡探照出來，窗格的木條整齊的垂直排列與背景其他一些垂直線中景的樂隊和一棵樹，前景人的頭肩，排出整齊的垂直韻律。與樂隊前的欄杆，吹伸縮喇叭者的站台，和背景的一些平行線，架構出十分穩固的圖面。而樹枝，小扶梯，夾在臂彎的手杖，背景的一個又另半個的橢圓以及一些小橢圓加上人物帽子的半圓，梯形，圓錐形之圖形，使這幅圖充滿了可分析的幾何式的線和面，極富「數」的構圖意味。若仔細再觀察，我們更可看出許多線條分割的面，是依據古代黃金分割的比例而為。

〈馬戲開場〉一畫，色彩上的經營也如構圖一般的用心。瓦斯燈的照明給藝術家一個處理漫射光的機會。他讓固有色減低，由小的筆觸傳達出一種充滿光的氛靄。在紫色與綠，黃綠；橙棕色與藍色之間，色彩矇眬閃爍。筆觸細密地鋪點，阻礙了補色之間的平衡而造成灰濛濛的冬日夜晚的氣氛。秀拉有意在此畫提出一種夜間的經驗，與他畫的一般白天景觀不同。當然，這幅畫秀拉也作了許多草圖和油畫練習。

2.昂利，舒伯維爾的理論影響與秀拉自己的美學

許多人認為秀拉的〈馬戲開場〉受到年輕科學家查理・昂利（Charles Henry 1859～1926）理論不少的影響。昂利在一八八五年出版了一本《科學的美學》（Esthetique Scientifique）書中他導引出「和諧」的基本公式，由數學、物理學和美學的法則組合。秀拉由費尼昂的關係認識昂利，並經常出席昂利在巴黎大學的講座，這個講座一八八〇年代末讓許多藝術家深感樂趣，正在尋找繪畫新法則的秀拉當然更受昂利的吸引。

昂利的理論基本上是把情感減縮為兩種感覺：快樂與痛苦，以及這兩種感覺與精力之源泉或精力之抑制的根本關係。由此點起，昂利發展出線條與方向的象徵，他發現由右往左上傾的線條表示「愉快」，反之，由左往右下傾的運動則代表痛苦與憂愁。暖色的紅、黃及其混合色，視為可提高精神；冷色和綠，紫與藍則

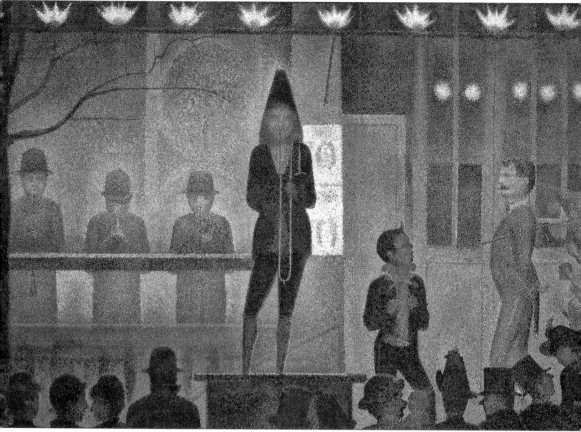

馬戲開場　1887年　油彩‧畫布　100×150cm　紐約大都會美術館藏

（第104～105頁圖）
馬戲開場（局部）
1887年　油彩‧畫布
100×150cm　紐約大都
會美術館藏

是抑制精神的反應。在接近昂利理論之前，秀拉已經從布朗的畫中讀到關於舒伯維爾（Humbert de Supperville）在一八二七年提出的「抽象表達價值」的理論。線條的意義源自人的面部動作，往下的線條意指痛苦與憂愁，往上的線條則示出歡樂與希望。

　　秀拉自己寫有《美學》的文字。他在概述所受影響的理論時提到舒伯維爾，而非昂利。秀拉不強調那一位科學家對他的點描畫法影響最大，而是把各個不同源流的理論融匯一起，我們可以在其簡潔的文體中，看到他對色光與形的見解，是綜合自布朗、謝弗勒、魯德、黑爾姆霍茲、昂利和舒伯維爾等人的理論，以及其他「視覺混合」的原理。

　　秀拉一八九○年八月二十八日給波布（Maurice Beaubourg）

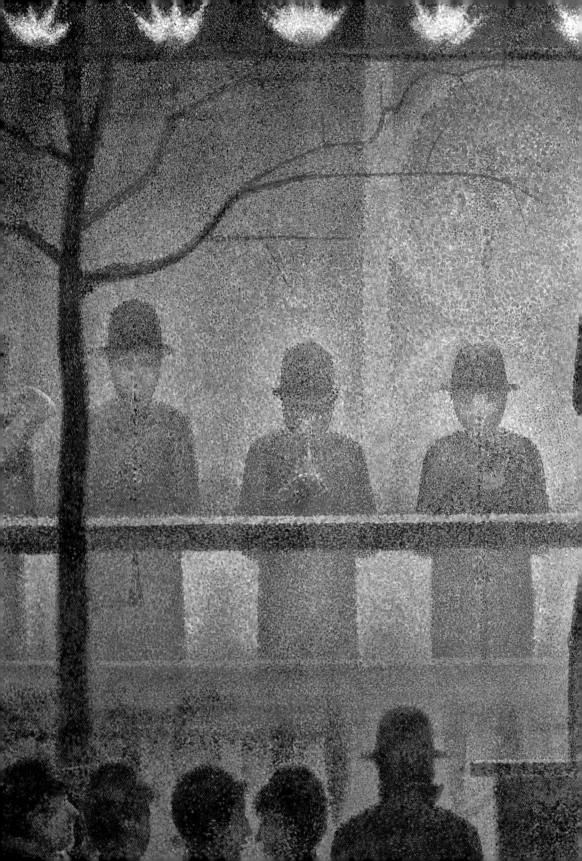

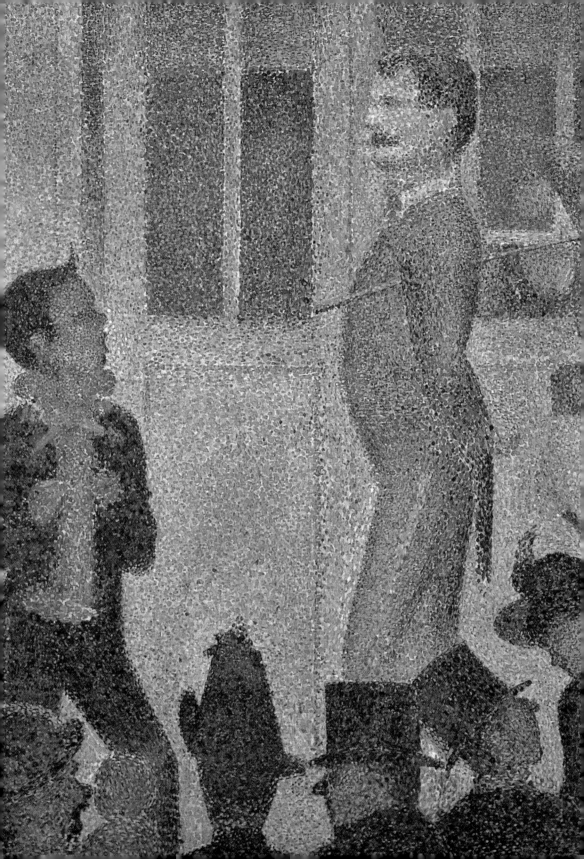

的信中寫了：

「藝術即和諧。和諧即是相對事物之類比，相似事物之類比，即是調子、顏色、線條之類比，與其中佔優勢的分子有關，並受快樂平和或憂愁各種感覺的影響。

相對的事物包括：

對調子來說：即是較明，較亮的與較昏，較暗的對比。

對顏色來說：是互補色之對比，即是某種紅色與其互補色（紅──綠；橙──藍；黃──紫）之對比。

對線條來說：是形成直角的兩線（垂直與平行線）之對比。

快樂的調子：是明亮佔優勢，（快樂的）顏色，是暖色佔優勢。（快樂的）線條，是高於水平線的佔優勢。

平和的調子：是明與暗均衡，（平和的）顏色是冷熱色均衡，（平和的）線條是水平線。

憂愁的調子：是昏暗佔優勢，（憂愁的）顏色是冷色佔優勢，（憂愁的）線條是下傾的線條佔優勢。

眼睛（視網膜）接受了光的印象的持續感覺，所有的綜合便成為結果。表達的方法即是調子，顏色（固有色及受到太陽，石油燈，瓦斯燈等照明以後的顏色）之視覺混合。即是說亮光及其反應（即陰影）要依據放射程度的對比法則。

畫框（與畫幅）之和諧，在於與畫幅的調子，顏色和線條的對比。」

3.〈馬戲〉

關於馬戲團的主題，秀拉除了畫〈馬戲開場〉外，也畫了〈馬戲〉，前者是馬戲團外，馬戲開場前的宣傳廣告的情形，後者是馬戲團內表演的實況。〈馬戲〉是畫家的最後傑作，與〈馬戲開場〉之間，秀拉還有一些描寫巴黎生活，如咖啡廳、雜耍的畫。

在秀拉的畫室不遠處，即蒙馬特附近的羅須瓦大道和殉道街轉角的地方，「費南多」馬戲團在那裡搭棚，這個馬戲團在一八七五年成立，由於小丑梅譚諾的關係而馳名，被稱為梅譚諾馬戲

（右頁圖）
馬戲　1890-1891年
油彩・畫布
185×150cm
巴黎奧塞美術館藏

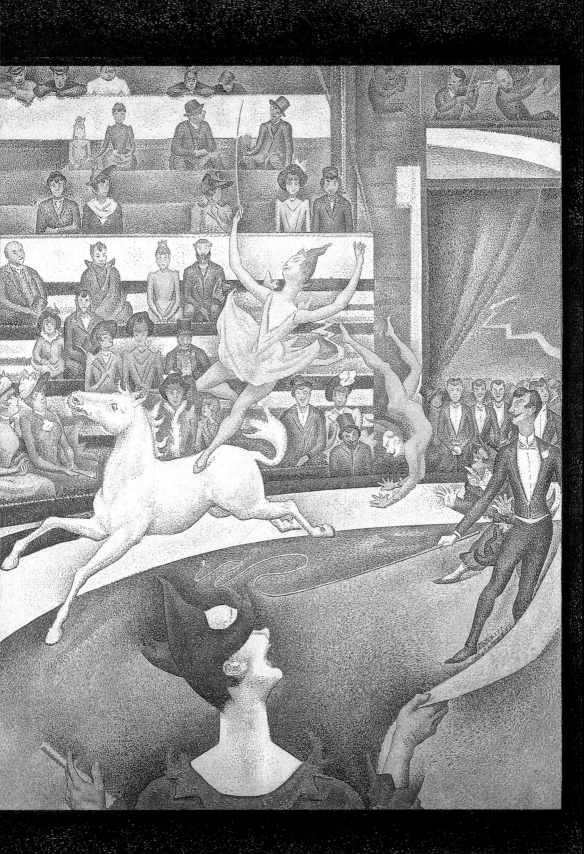

團，吸引了許多藝術家關注。有一段長時期，它是巴黎前衛藝術人士最愛光顧的娛樂場所。馬戲團節目大膽冒險的表演，孩子氣的歡樂，這種氣氛無疑是蒙馬特畫家創作的泉源，同時也因兩者同等的不穩定生活條件，而讓他們看了得到某種慰藉。印象主義後畫家土魯斯·羅特列克便繪有〈費南多馬戲〉。

〈馬戲〉一畫，秀拉在那馬戲團裡研究小丑，跳舞者，報幕員的動作。秀拉畫的騎馬表演，是演出最精采的部分之一，馴馬師以一條長鞭吆喝馬匹，白馬上有女子舞蹈，小丑在一旁喊叫、翻滾及耍嘴皮逗笑，觀眾圍坐看台之上專注欣賞，充分表現出馬戲進行間的熱騰騰氣氛。

秀拉無意在〈馬戲〉一畫裡細訴故事情節，而是提出他對用線，用色的新體驗。一八九一年三月秀拉把此畫送展獨立沙龍時，並未百分百完成，但已受到某些評論者相當讚賞：稱此畫有明亮愉快強烈的感覺，以及令人心悸的線條。我們可以更進一步分析：秀拉依類比或對比的調和關係來組織畫面，線的升揚與形象的走向互相提攜，例如各種人物姿態、服飾細節，各次要人物的安排都與上升的線條類比，讓人得到愉快的感覺。這又與背景座位與舞台的橫線條對比，使畫面穩定。畫幅上黃、白、橙棕色十分醒眼，而藍、紫、棕紅的細點又使畫面朦朧。此畫同時畫有邊框，壓以對立的重紫、深藍，以求整體色彩和諧飽滿。

秀拉在〈馬戲〉提出展覽的十數日以後，即突然感染白喉去世，否則他可能繼續增改此畫。是因如此，在一些好評中也有人覺得這畫在色調、造型或安排上，略有僵硬和不自然的感覺，而減低原來支持的態度。無論如何，新一代藝術家，特別是立體主義和結構主義很讚美這幅秀拉留下最後紀念的繪畫，那種有力的節奏與抽象精神對他們啟示十分重大。

〈喧囂舞〉油畫與音樂咖啡座素描

1.印象主義畫音樂咖啡座

十九世紀末，巴黎群眾的都市休閒娛樂，除了馬戲外，還有

（右頁圖）
馬戲（局部）
1890-1891年
油彩·畫布　185×150cm
巴黎奧塞美術館藏

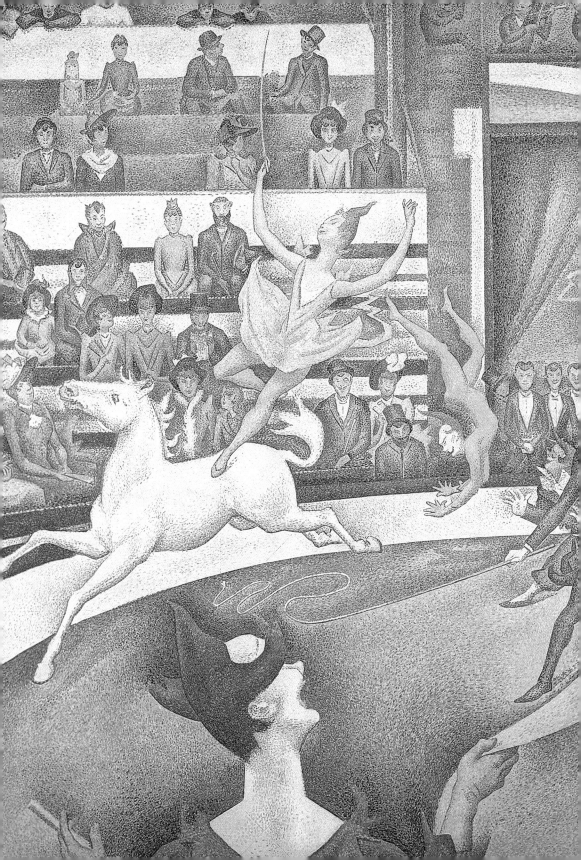

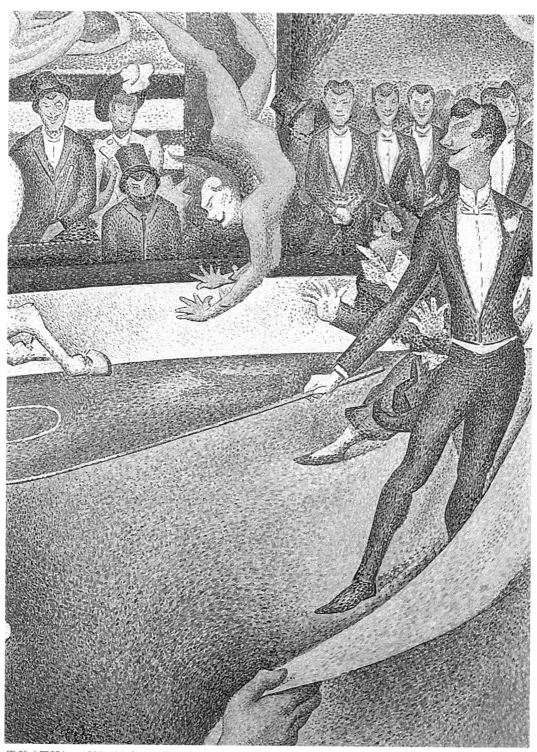

馬戲（局部） 1890–1891年 油彩・畫布 185×150cm 巴黎奧塞美術館藏

馬戲（習作）
1890-1891年
油彩·畫布　55×46cm
巴黎奧塞美術館藏

音樂咖啡座的歌舞雜耍可觀賞。巴黎的音樂咖啡座在第二帝國時期，一八五〇年出現。首先開張的是「大使」、「夏日阿爾卡扎」與「時鐘咖啡座」，以後跟進「瘋狂牧羊女」等許多家，那裡表演歌舞節目，還有小丑，雜技及小型戲劇，音樂劇和通俗鬧劇。

「大使」音樂咖啡座擴充到十五個演員的表演團與十五人演奏的樂隊。大廳內或戶外樹下或瓦斯燈下，十幾到三十位侍者穿梭服務於大約一仟兩百位顧客之間。與「瘋狂牧羊女」同列於觀光指南上，是巴黎上層社會與觀光客趨之若鶩前往尋歡的地方。這樣的娛樂場所中，喧鬧、活躍、充滿歡樂氣氛，一八八〇年代吸引印象主義畫家多人，特別是竇加、馬奈和土魯斯・羅特列克等人，他們來尋覓題材，畫歌舞表演者，也畫觀眾。

竇加常到「大使音樂咖啡座」，他迷上該座的明星愛彌兒・貝卡，在粉彩練習中捕捉了她特殊的表情動作，特別是〈大使咖啡座中的貝卡夫人〉的一幅石版粉彩畫，十分成功。馬奈在這方面畫了〈瘋狂牧羊女的酒吧〉，土魯斯・羅特列克較後則以〈紅磨坊〉一畫而著稱。

2.〈喧囂舞〉

秀拉不因受印象主義前輩作品的影響，而探向音樂咖啡座的題材，其實秀拉自己也沉浸在蒙馬特的玩樂氣氛中。離他克里希大道的畫室兩步路之遙，除了費南多馬戲團外，有「歐洲音樂座」，「葛緹・羅須沙瓦」和「日本長臥椅」等音樂咖啡座，他也經常造訪。他也常到「古老世界」看歌舞，那裡節目表演每到最後會跳一場有名的〈喧囂舞〉（Le Chahut——法國康康舞類最喧鬧的一種）。秀拉因而得到靈感作了〈喧囂舞〉一畫。

〈喧囂舞〉不似竇加等印象主義畫家的這類作品，有較深的透視，秀拉僅把第一舞者的臉部縮短，暗示畫者看舞台是自群眾的前面座位看起，他畫大低音提琴手的背影以為支點，迤開出畫面幅度。秀拉第一次呈現相互交疊的人物，舞者們劃一舞姿的平行斜線與其他斜線，如低音提琴柄、豎笛、小提琴弦、指揮棒等，讓畫面呈出對角線的構圖。且暗示出斜向覆疊的節奏。再看舞者接近地面腿部的陰影和撩起的衣裙的螺旋紋，是為加強構圖的力度，這些線條的運用或許可以與昂利或舒伯維爾的理論接上關係。一名批評家指出：「線的強烈走向極具愉快的效果，起自右端向左伸展的線，自框邊的一角綻出，在另一角收起，就如花

（右頁圖）
喧囂舞　1889-1890年
油彩・畫布
169×139cm
奧特羅庫拉・穆勒美術
館藏

112

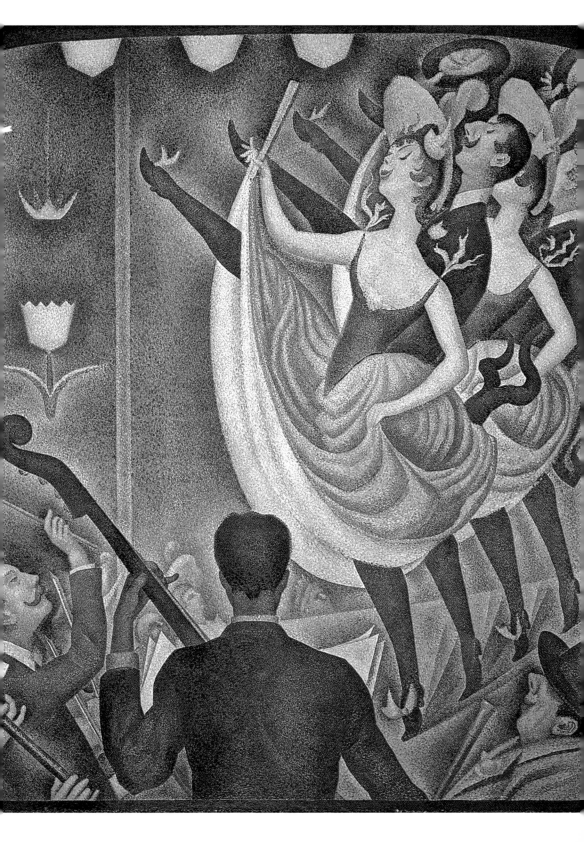

一般欣然開放。」此外，舞者髮、帽的捲曲線，肩帶與鞋結的飄動上翹，都十分美妙。

那個時候音樂咖啡座的表演印製有精美的廣告圖片，一位名為謝瑞（Jules Chéret 1836～1932）所繪的廣告張貼畫最受歡迎。他的圖形、色彩大膽新穎，大眾興趣的主題如狂歡節、馬戲和雜耍的圖像，安排得十分有趣，逗人喜愛。秀拉也喜歡這類的通俗畫片，他的〈喧囂舞〉十分可能受這種通俗畫片的影響。也許這是此畫有某種裝飾感的原因。

〈喧囂舞〉也給人某種距離感，秀拉帶著幾分嘲弄的心情來看舞者，這就不是謝瑞廣告張貼所能表現的，是秀拉想把咖啡音樂座拉吊得遠些，並以輕度的質疑來看那似幻似真的世界。我們從色彩的運用上可以看到，表面上秀拉用了溫暖有力的顏色，然而在棕紅與橙黃之中混用了藍和綠色，若仔細看，便可看出如此在色彩面上造出了某些裂痕。秀拉的意願並不是直接呈現一幅「自然的」歡樂場面，而是這場表演給人強烈裝作的感覺。這幅畫秀拉似乎不依謝弗勒的顏色法則來處理。在為這畫所作練習中見到的補色點描在最後定稿中完全不見，代以更細，類似噴霧的點子。如此畫面明暗層次較分明，有接近印刷的感覺。

〈喧囂舞〉一畫於一八九〇年「獨立畫家協會」（獨立沙龍）展出，大部分的評論家持態度保留，這種表現對他們來說，沉悶了一些。梵谷都這樣覺得（他曾於一八八八年二月拜訪秀拉）。只有象徵派文人圈對此畫表示好感。

3.音樂咖啡座素描

秀拉也在一組高水準的素描中畫有咖啡音樂座的世界。如素描〈伊甸音樂座〉在一八八七年三月到五月的第三屆「獨立畫家協會」（獨立沙龍）展出。一八八七年四月秀拉將之作為象徵派文人坎恩（Kahin）一篇文章的插畫，刊在《現代生活》雜誌中。這幅素描的中間站著一位歌者，她身上的豐滿圓潤與瓦斯燈的圓形光暈相諧，左邊一個低音提琴者的黑影與歌者的灰白裙相對照。（這低音提琴者的造型秀拉在〈喧囂舞〉類似地挪用了。）此畫在

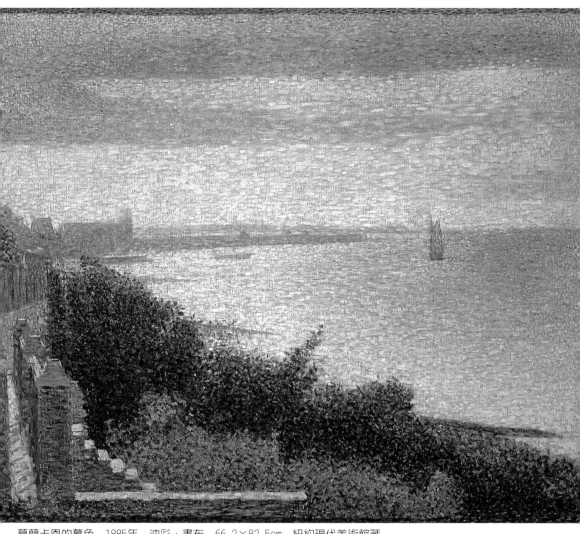

葛蘭卡恩的暮色　1885年　油彩‧畫布　66.2×82.5cm　紐約現代美術館藏

形和白灰黑光影的類比與對比渾然美妙。

圖見183頁

　　素描〈葛緹‧羅須沙瓦音樂座〉與〈伊甸音樂座〉是類似的景象。前者，樂隊指揮舞著棒子指揮樂隊，一邊看著歌者。後者，最前景左側代以低音提琴手的黑影，這兩幅素描的構圖，都依據黃金分割率；而〈葛緹‧羅須沙瓦音樂座〉更是遵照比例原則。秀拉以此素描參加一八八八年「獨立畫家協會」（獨立沙龍）展出。一八八七至一八八八年間，秀拉還有〈在歐洲音樂座〉和〈日本長臥椅〉（音樂座）等成功的素描。

海上的光

1.秀拉與海邊風景

秀拉自來便常與家人在夏天到芒須或諾曼第的海邊渡假。一八八五年起，他利用假日認真畫了許多海邊風景。一八八五年在格宏康，一八八六年的翁福樂，一八八八年的貝桑港，一八八九年則去了科羅多依──諾曼第，迪埃普城北方的小港，最後一八九〇年到離比利時邊境不遠的北部海邊城格拉維林（Grauelines）。他只在一八八七年留在巴黎，那年他不想中斷兩幅大畫〈擺姿勢的女人〉與〈馬戲開場〉的工作。幾個夏天，他畫一些輕淡的草圖素描和中等尺寸的油畫。這些平靜略帶朦朧又發出幽明之光的海景，構成嚴謹，細部詳密。有些畫幅繪上邊飾，好像限制了空間，卻有不斷擴張的抽象感覺。

法國畫家描繪海邊風光的傳統。自克勞德・約瑟夫・維爾內（Claude-Joseph Vernet, 1714～1789）開始，接著印象主義的先驅如布丹（E. Bondin, 1824～1898）、杜比尼（C. F. Daubigny, 1817～1878）和瓊京（J. B. Jongkind, 1819～1891，荷蘭人，晚年幾乎全在法渡過）等人，都畫了諾曼第海岸的風景。莫內追隨這種傳統，以印象主義戶外繪畫手法畫了〈特羅維的海灘〉（1870年作，現藏倫敦國家畫廊）描繪當時海濱浴場遊人弄潮的情景。那時新的火車路線已可快速將旅客載

翁福樂，下碧丹的海岸　1886年　油彩・畫布　78×67cm　比利時圖耐美術館藏

到諾曼第海邊，不只是富有的人，一般的巴黎人和英國觀光客也到那裡休憩。（秀拉的家庭每年都到附近渡假）

莫內也畫埃特塔（Étretat）與瓦倫傑維（Varengeville）的海邊。莫內想以那裡波濤洶湧的海景來顯示自然的原始力量。相對的，秀拉畫格宏康、翁福樂、貝桑港等地，是想表現海濱的寧靜與光影。秀拉對港口的活躍，海灘活潑的景象都不感興趣。一八八五年他以點描的技巧畫了格宏康風景：〈格宏康的芒須海〉與〈格宏康，奧克的突巖〉等畫，是爲了把這個經驗帶到〈大傑特島風景〉和〈星期日午後的大傑特島〉。以後秀拉便將注意力放在描繪海邊光照的變化所形成的氣氛上。一八八六年，他在翁福樂畫了多幅海景。

2.翁福樂的海景

秀拉一八八六年夏天在翁福樂構圖了七幅畫作，其中三幅油畫約略是中等尺寸，大都最後在畫室裡完成。這三幅油畫分別是：〈翁福樂，船塢的一角〉、〈翁福樂，下碧丹的海岸〉、〈翁福樂，塞納河出口黃昏〉。

圖見117、124頁

〈翁福樂，船塢的一角〉是一幅描繪安靜港口的景象，幾艘貨輪停泊在船塢內，其中一艘暗色的船殼和煙囪，桅桿佔據了畫面的中央，雖然這畫看起來像一幅草圖，我們不能否認畫家小心地安排桅桿的線條和纜索的斜線，這些造成畫面「抽象」的效果。也許秀拉也興趣於表現蒸氣船與船上器材所暗示的衝擊力量。這樣的題材，英國畫家威廉·泰納（W. Turner, 1775～1851）也喜歡表現。這幅畫，天、水和岸邊的色光連成一片，白堊色底上，天空點以淡黃，淡藍的細點，海水與岸邊上，則鋪砌著不規則的黃、黃綠、藍綠短線，佐以海藍，赭紅的細點。船殼的深藍與暗紅，桅桿顯明的淡藍、灰黑與褐棕色，加上全畫幾道溫暖的橙黃色塊，如此造成緊密的點描畫面。

看〈翁福樂，下碧丹的海岸〉，觀者的視線會自矮樹叢上方的陡峭崖石斜溜滑落沙岸，然後引向藍綠一片的海天中，海平線上兩隻帆船和一艘蒸氣船點出寧靜海面的生氣，而接近地平線的藍

（右頁圖）
翁福樂，船塢的一角
1886年　油彩·畫布
81×65cm
奧特羅庫拉·穆勒
美術館藏

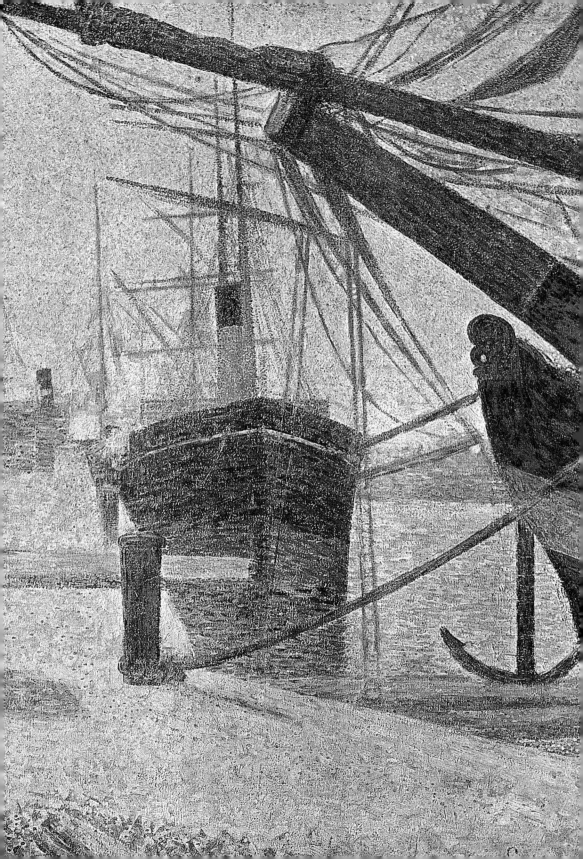

天透露著紅暈給畫面帶出溫暖。批評家認爲此畫引人的即是色彩的暈點。保羅‧阿當（P. Adam, 1862～1920）說這畫是「筆觸的交響樂」，接著說「觀者的眼睛可以穿透整體和諧豐滿的樂音而落入每一部分顫音的細微感覺中，如在擊碎孔雀石，藍晶石和青金石的瞬間即逝的聲響裡。」阿當所給予的讚譽，特別是針對秀拉的點描技巧，這時秀拉用的已不是「視覺混合」的理論，而是要在近似的寧靜和諧的調子中釋放出一種更高的強度與亮度。

〈翁福樂，塞納河出口黃昏〉是一幅色調不同的畫。畫中傍晚的餘光把景色染照出一片紅靄，河岸以不規則的觸點處理，閃爍著橙色、褐色、紫色和藍色的粒子，與黃綠色的海取得均衡。畫面的空間大部分保留給天空，黃色似乎是主要的色彩，淡黃與橙棕的細點，密密佈滿半透明的天空和幾抹灰藍紫的雲上，海平線處一艘汽船冒著淡淡的煙。近景河岸上，黑褐色的木椿與岩石印壓出這畫沈著與靜定的力量。這幅畫是秀拉手繪畫框留下的幾幅畫之一。畫框的顏色與畫面的顏色互補。畫面各部顏色不同，畫框因此有著色彩的變化。畫面較淡處，畫框深，反之亦然。畫面與畫框明暗的對照強烈地煽動視覺。

點描派繪畫的裝框問題，一八八六年「獨立畫家協會」（獨立沙龍）展覽時費尼昂已經提出過，傳統的金色畫框對畫面橙色和黃色的調子十分不利，他提倡用印象主義的白色畫框。秀拉還是認爲白色畫框對他畫面的細緻色彩太強，開始在他的海景畫的畫框塗點顏色，較後他也畫面上畫一條細邊（如〈撲粉的年輕女子〉與〈喧囂舞〉等）。

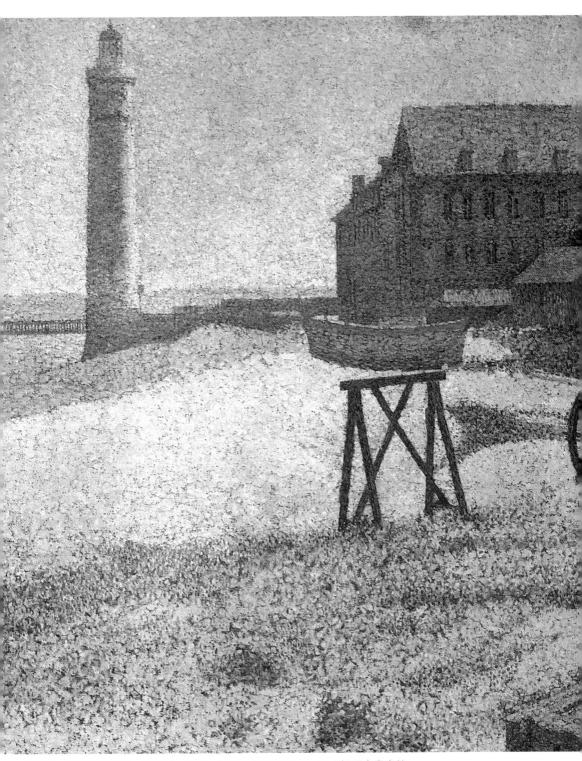

翁福樂的養老院和燈塔　1886年　油彩・畫布　66.7×82cm　華盛頓國家畫廊藏

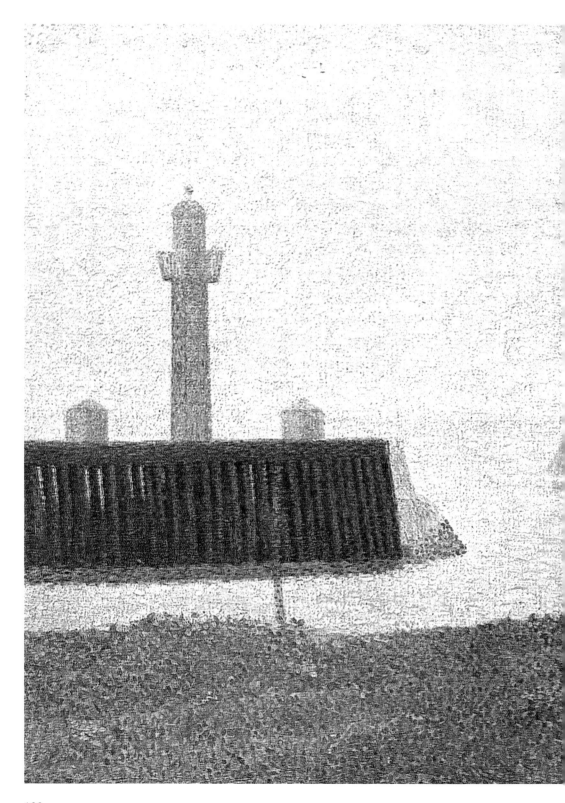

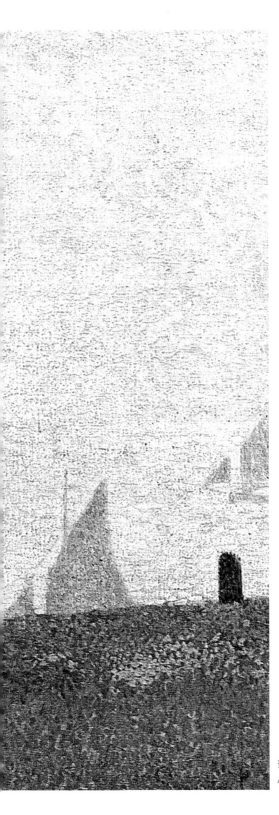

翁福樂，海堤末端　1886年　油彩・畫布
46×55cm　奧特羅庫拉・穆勒美術館藏

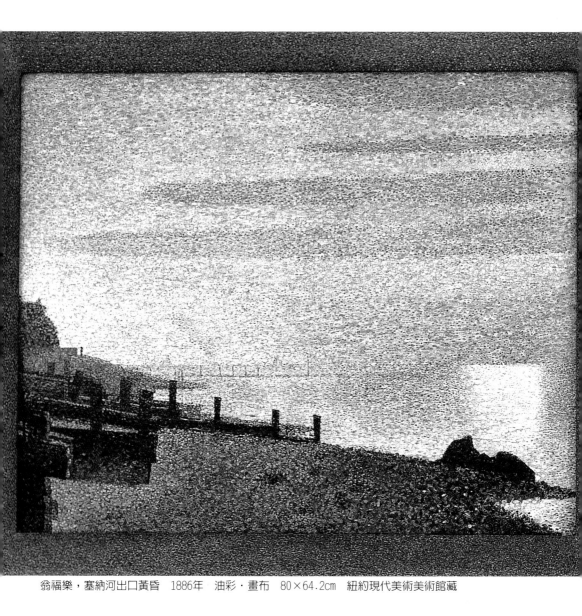

翁福樂，塞納河出口黃昏　1886年　油彩・畫布　80×64.2cm　紐約現代美術美術館藏

　　以翁福樂的這些景色怡人的畫幅，秀拉首次得到群眾與評論
界的一致贊同，以新印象主義畫法處理風景自此薦認可爲。一八
八七年夏天，秀拉不停地工作他的兩幅大幅〈擺姿勢的女人〉與　圖見87、103頁
〈馬戲開場〉，只有一八八八年八月他才重新到諾曼第，那年他選
擇去貝桑港。

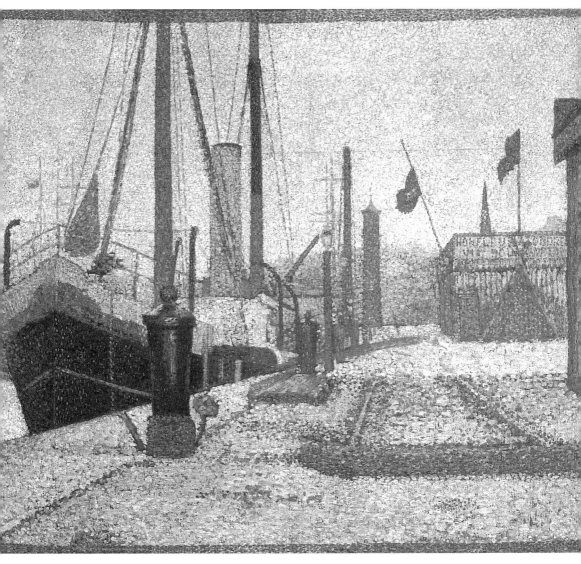

翁福樂港　1886年　油彩‧畫布　53×63.5cm　布拉格國立美術館藏

3.貝桑港的景色

　　諾曼第地區的貝桑港一八八二年已被席涅克發現而成爲他海
景畫的主題,秀拉遲至一八八八年夏天才去,起了些畫稿返回巴
黎,在那年與一八八九年交年的冬天完成。一八八九年二月以數
幅貝桑港景色參加比利時「二十人沙龍」的第六屆展覽,包括
圖見130、139頁〈貝桑港一景〉、〈星期日的貝桑港〉、〈貝桑港橋和堤岸〉、〈貝

桑港前港進口處〉、〈貝桑港前港漲潮〉、〈貝桑港前港降潮〉等
畫。

　　貝桑港是人工規劃的小港口,〈貝桑港橋和堤岸〉一畫給我
們這樣的感覺,一小座可以吊高讓船隻駛入船塢的橋引導觀者看
向幾座毗連的房屋,它們中央的屋頂投下細尖的陰影。房屋後面
是山崖,長滿草樹,往上則是天空,浮著成排如綿羊似的雲朵,
畫中天空與地面的面積佔據了大半畫面。畫右邊中景有一長形建
築,是市集叫賣的場所,有雕縷的圓柱,放大時可以看到特殊的
點描技術,十分豐富的色點與暈色。畫中遠景有數個活動人物,
近景是一關稅吏,一個女孩及一位背簍筐的老婦人,這些似乎不
為用來使畫面生動,而是以他們天真憨直的姿態,延伸建築物的
感覺。他們拖著細細的身影與建築投下的陰影,給予畫面一種略
帶神秘氣氛,讓人想到傑里訶(G. de Chirico)形而上的繪畫。

　　〈星期日的貝桑港〉較明朗,自前景欄杆下望,是船塢,左
邊有船停泊,中間水道是船塢的入口,輾轉引向大海,左邊船隻
的桅桿飄著彩旗,後面是兩棟同等外形的房屋,有著同樣的壁
龕,水道右邊有不同形狀的另一組建築,卻與左邊十分相諧,中
間低平處則是庫房。全畫以淡黃色調為主,欄杆的重色穩定畫
面,彩旗的鮮明與飄動又使畫面感覺輕揚,淺綠的水,淡藍的
天,點描的細緻恰巧無一處不妥,是一幅怡人的畫。

　　〈貝桑港前港進口處〉,秀拉顯示給我們,他如何使一幅可能
畫成自然主義作品的畫,表現出抽象感,而得有緊密且連貫的構
圖。畫前景的沙洲,沙洲上沙面與草面的造型,天上雲掉下來的
陰影,這些大小構圖,在畫面游移形成韻律,兩道黃色調的防波
堤使畫面不致飄緲無邊,帆船的排列又引出景深的夐遠,這樣的
構圖加上全畫悅人的淡黃色調,略帶裝飾性,讓人想到日本的浮
世繪版畫,並且看到秀拉有意探向巴黎前衛藝術,比如那比斯畫
派的風格化或抽象化之風尚。

4.格拉維林的明光與餘光

　　第六屆「獨立畫家協會」展出之後,秀拉一八九〇年最後一

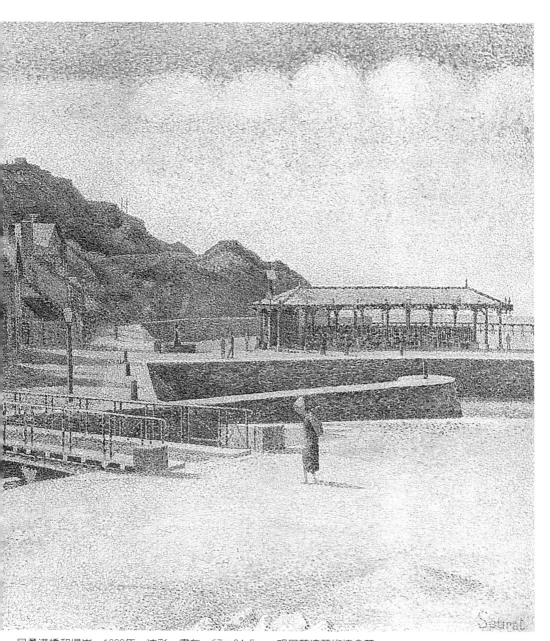

貝桑港橋和堤岸　1888年　油彩・畫布　67×84.5㎝　明尼蘇達藝術協會藏

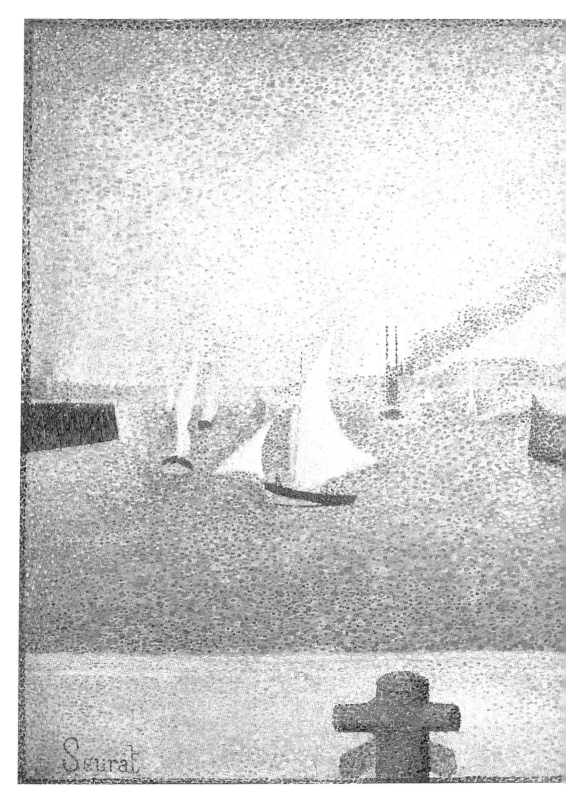

翁福樂港的帆船　1886年　油彩・畫布
54×65cm　巴恩斯收藏館藏

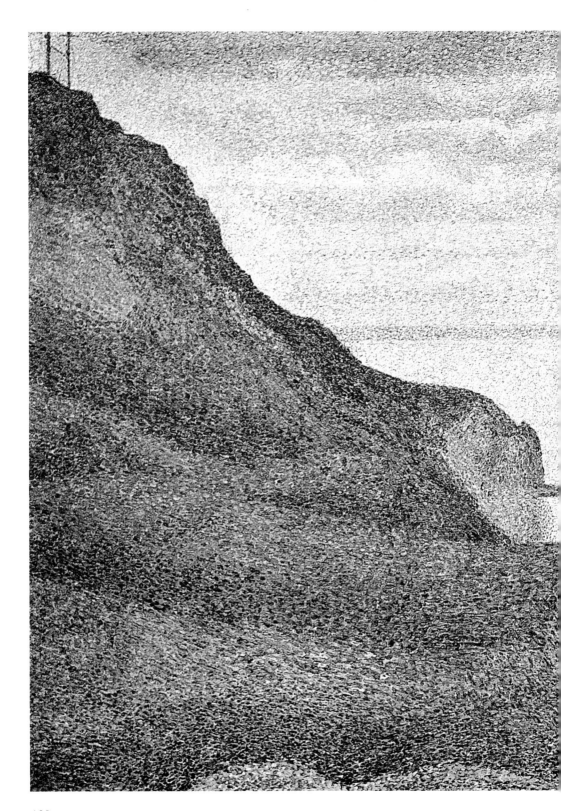

貝桑港一景　1888年　油彩・畫布
64.7×81.5cm　華盛頓D.C.國家畫廊藏

貝桑港前港降潮　1888年　油彩・畫布
53.5×65.7cm　聖路易美術館藏

一次到海邊。此時新印象主義諸成員之間有相當的磨擦，可能導致畫派的解體，而畢沙羅已經放棄了這種細緻畫法。秀拉剛完成的畫〈喧囂舞〉與〈撲粉的女子〉都受到批評。如此他想暫行偏避一隅，與情人瑪德琳和初生兒子住在美術愛麗榭通道的工作室中。這種情形下，秀拉仍然在夏天到格拉維林去，畫了四幅海景，充滿光與單純的美。這些油畫的幾何構圖較先前的畫更顯見平和與寧靜。每幅畫都帶有一條由畫筆點觸的細邊，有的還加上點觸的畫框寬邊。

　　〈格拉維林航道，菲利普小堡壘〉一畫便有畫家手繪的細邊和寬畫框，畫框的重色補助了畫面的淺淡，整體顯示了飽滿，使整個畫幅免於渺茫。這畫的特色在於防波堤的鵝黃色面，兩道白邊與左邊淡黃綠藍的陰影所呈示的曲線與面，像拋物線的軌跡滑過畫面。前景，防波堤上，纜樁依透視的比例排列而去。第一個白色纜樁正好安置在畫面前景的中央，往上望去是一艘沒有升起帆的船，橫在幾近畫面的中央，與第二個白色纜樁同在一線上，左邊白色的燈塔高高矗立，卻可與畫極右邊的一小點白色建築取得平衡，其餘船，屋，桅桿，都依比例恰適其位。這幅畫秀拉都用極細微的淡顏料點觸，畫出法國北部海邊夏天早晨的清明與清涼，除去厚實的畫框，畫本身似乎太清淡了，是否這隱含秀拉生命力將要淡去？

　　〈格拉維林航道的黃昏〉，秀拉畫航道的另一角，無人的兩堤岸。前景岸邊，靠左是路燈，靠右是兩起斜放的大錨，對岸是房屋，風信號旗，航道中一艘帆船近岸邊，另一艘正要駛出。德國費德利希（C. D. Friedrich, 1774~1840）浪漫派的繪畫中，駛出的帆船可以被解釋為死亡與超生的象徵。畫面紅

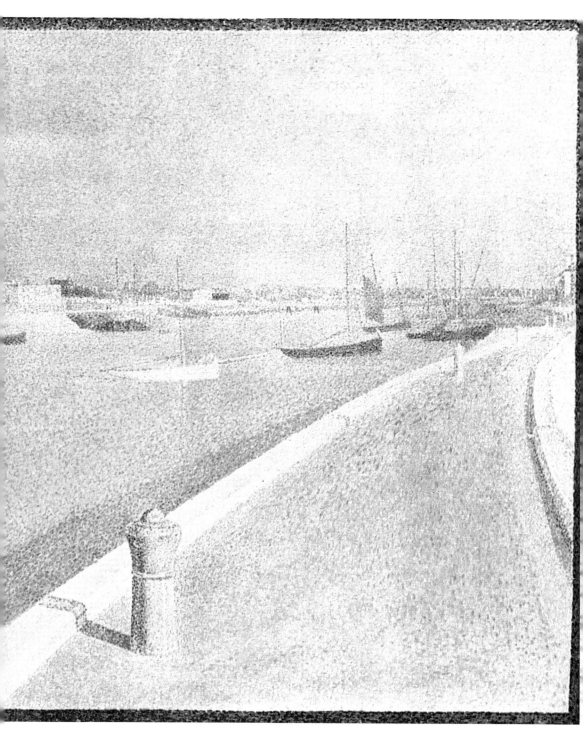

格拉維林航道，菲利普小堡壘　　1890年　　油彩·畫布　　73×92cm　　印度那波利美術館藏

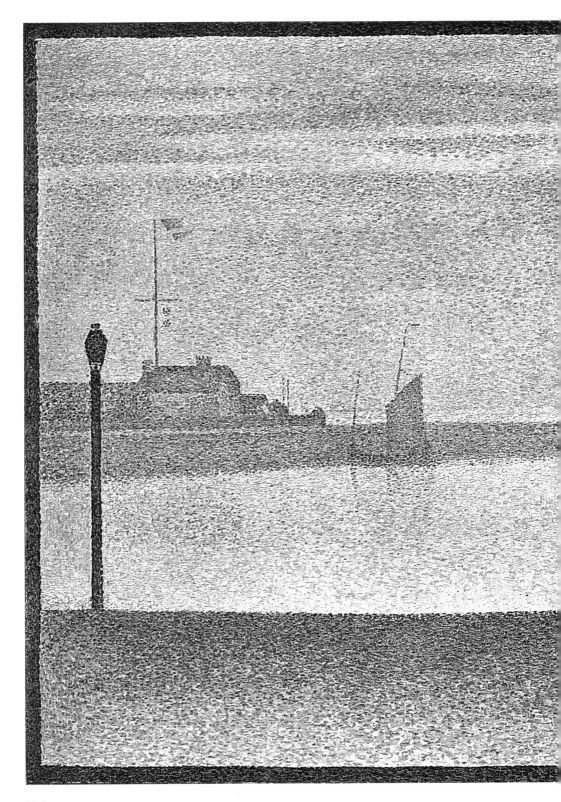

格拉維林航道的黃昏　1890年　油彩・畫布
65.2×81.7cm　紐約私人收藏

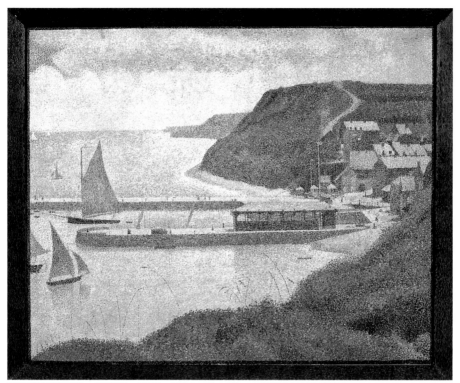

貝桑港前港漲潮　1888年　油彩・畫布　68×82cm　巴黎奧塞美術館藏

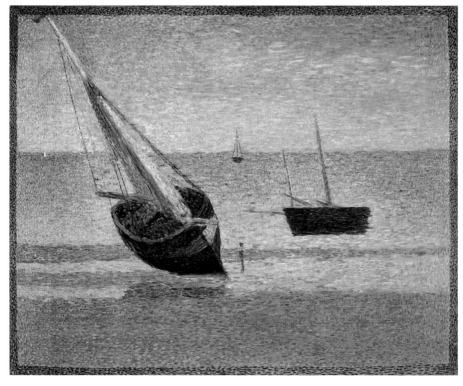

星期日的貝桑港　1888年　油彩‧畫布　66×82cm　奧特羅庫拉‧穆勒美術館藏

　　與綠暈色的變調極為微妙黃昏的餘光，渲染全畫，畫中造型的垂直線與橫抹的色帶極相衡稱，唯傾斜的錨指出帆船的去向，那是「未知」。

三十一歲的生命，十二年的創作

（左頁下圖）
格蘭康海邊退潮
1885年　65.4×81.5cm
油彩‧畫布

1.短促，安靜，執拗的生命

　　秀拉在海濱繪的六幅海景和一八八九至一九九〇年的〈喧囂

舞〉參加比利時布魯塞爾一八九一年二月七日揭幕的「二十人沙龍」，三月十六日巴黎的「獨立沙龍」秀拉又參展〈馬戲〉。〈馬戲〉一畫評論界支持和保留的態度不一，而一般觀眾反應冷淡，使他頗為沮喪。三月底秀拉突感染白喉，三月二十九日忽然去世。這樣不期然的早逝，當然許多創作計畫未能實現。這時秀拉才三十一歲，他醞釀的構想只私下告訴極少的朋友。

秀拉可說是生活相當隱密的畫家，雖然一八八六到一八八九年間，他住在畫家群聚的蒙馬特附近的克里希大道一帶，他的生活還是安靜的，不像當時的塞尚、梵谷、高更，周圍滿是朋友，臉上充滿激昂、熱情、信心。秀拉不甚有表情，高高的鼻子，寬的前額，眼神溫和，留著老學生的頭髮和鬍子。竇加談起秀拉時形容他：「衣服整飭，戴著高帽，緩緩走在克里希廣場到馬堅塔大道上，準時到他母親家中用晚餐。」由此，可略知秀拉行事作風不脫規律嚴謹。

秀拉誕生於一八五九年十二月二日，父母親是布爾喬亞階級。父親曾是維勒特地方的法庭執事，後來靠財產生利息過日子，住到蘭西的渡假屋中。一星期來巴黎一次，探望秀拉的母親和孩子們。母親來自古老巴黎家庭，家族在十八世紀中葉出過幾位雕塑師。祖父則是珠寶商。喬治‧秀拉是家中四個孩子的老三。二哥夭折，大哥曾是戲劇中人，撰寫劇本。姐姐嫁給一個工程學校出身的工程師。由於家庭生活寬裕，秀拉可以自在地生活，沒有金錢的煩惱，可以自由畫畫，不似其他畫家朋友，如卡密爾‧畢沙羅等人那樣常感手頭拮据。

秀拉沉默羞怯，卻十分持重自尊。他很少說話，但在大家談論藝術時卻可以引頸高談，此時他能夠爭論幾小時解釋他的觀念，陳述他新近對藝術和色彩的見解。除了繪畫，對秀拉來說，沒有什麼是特別重要的。他同時代的作家亞歷山大（A. Alexandre）描述說：「秀拉是那種安靜而固執的人，好像有時怕事，但卻是在任何事面前都不退怯，他奮力工作，生活得像個僧侶，孤獨地在他的工作室中。」

秀拉甚至隱瞞他唯一的愛情生活，一八八九年，他邂逅模特

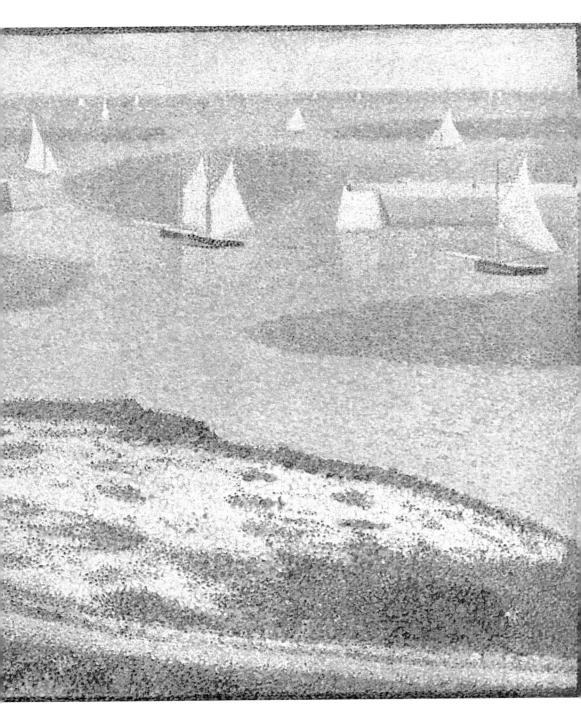

貝桑港前港進口處　1888年　油彩・畫布　54.8×64.5cm　紐約現代美術館藏

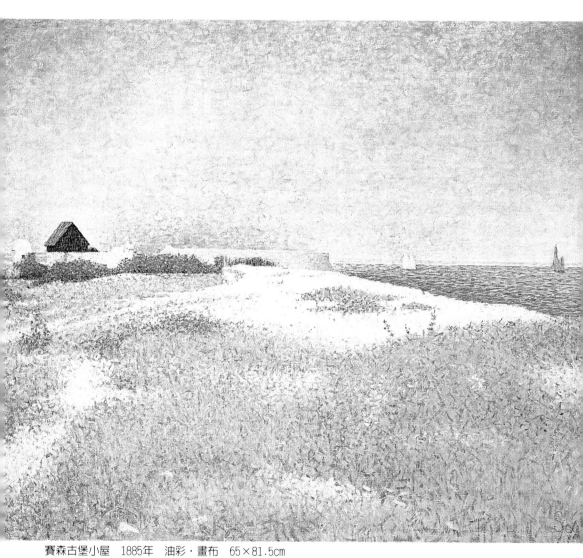

賽森古堡小屋　1885年　油彩・畫布　65×81.5cm
（右頁圖）賽森古堡小屋（局部）　1885年　油彩・畫布　65×81.5cm

苜蓿，聖—德尼虞美人花田　1885-1886年　油彩・畫布　64×81cm　愛丁堡蘇格蘭國家畫廊藏

兒瑪德琳‧克諾博洛須，十月，兩人搬到美術愛麗榭通道的工作室同居，隱瞞著家人與朋友。是在秀拉逝世之時大家才知道他們兩人的關係。瑪德琳爲秀拉生了一個兒子，但一歲餘便死了，與秀拉同得一種病。瑪德琳曾懷有第二個孩子也告流產。秀拉逝世後不久，瑪德琳分到幾幅畫。在數次與秀拉家人爭執後，一走無影無蹤。秀拉爲她畫的〈撲粉的年輕女子〉算是秀拉向世人作了他永遠的愛情告白。

秀拉的另一位朋友德‧雷尼耶（Henri de Régnier）也描繪了他，費尼昂認爲這種形容是最能恰中秀拉的性格：

「秀拉在您內中是一個熱烈而高貴的靈魂……
我記得您莊重，平靜而溫和，
沈默但懂得所有的言語
我們白費輕佻的雜談。
您聽而不答，安靜地
安靜，您的眼睛卻想揭露。

如果您的藝術是爭論的主題，
一種閃光便出自您抗爭的眼神，
因爲您有您的，長期孕育的想法，
秀拉，您的創新者的執拗。
在此之外，沒有什麼是存在的，

是這種執拗鑄成大藝術家。」

2.十二年的作品

「秀拉到那裡去了？」朋友們疑慮不安，爭相詢問時，家人已準備將秀拉下葬巴黎拉榭斯神父公墓。不久保羅・席涅克，馬西達・呂斯和菲力斯・費尼昂同來整理他的工作室，處理他生後的畫幅問題。

秀拉十九歲進入巴黎美術學校，如果把他在學校進修的年代也算進去，他一生也只不過有十二年多的創作生涯，因而留下的畫作有限。說來遺憾，自他死後，在他自己的國家——法國，不曾有過一次關於他的大展。直到一九九一年去逝百年時，法國官方才想到為他辦一次回顧大展（時間是四月九日到八月十二日）。作品匯聚自世界各地，但大多數是美國的美術館。那次展覽，秀拉作品的面貌算是相當完整，包括黑白素描、草圖、油畫、手寫函件。可惜四件收藏在外的秀拉力作：〈阿尼埃的浴者〉（倫敦國家畫廊）、〈星期日午後的大傑特島〉（芝加哥藝術協會）、〈擺姿勢的女人〉與〈喧囂舞〉，因恐其脆弱不堪旅行或搬運而無法運到法國展出，只以原圖大照片替代。

圖見46、74、87、113頁

秀拉逝世後，大部分畫由秀拉家庭所有，秀拉的母親則希望交給美術館保存。在畫家逝世後的九年，席涅克等人合組了一個拍賣會來處理。這場拍賣會中沒有裝框的素描賣十法郎，裝框的的素描賣一百法郎（畫框比畫高九倍價錢）。

〈星期日午後的大傑特島〉由一位巴黎人以八百法郎買去，這人士接著向紐約大都會美術館建議收購，但被該館拒絕了。一九二四年，一位芝加哥收藏家巴列特（Federic Clay Barlett）總算有膽識在巴黎以二萬美元買下此作，不久之後將之捐贈給芝加哥藝術協會（l'art Institute de Chicago）。直到今天該畫一直對外展出，讓全世界此類藝術的愛好者可前去觀賞。一九三一年一個法國財團願以四十萬美元的漂亮價格買回法國，卻未能如願。

秀拉的所有大畫在二〇年代開始被外國收藏家買走，遠離法國。只有〈馬戲〉能留在秀拉的出生地。席涅克是〈馬戲〉一作

（右頁圖）
鐵塔　1890年
油彩・木板　24×15.5cm
紐約私人收藏

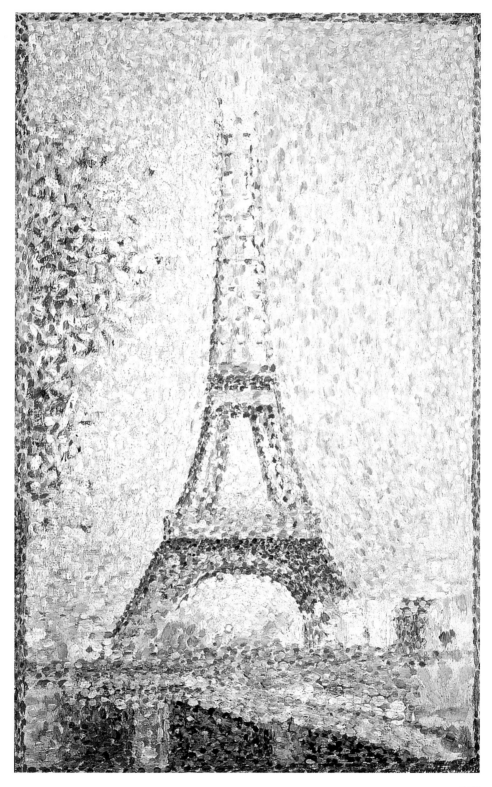

的第一位擁有人，當時紐約一位律師約翰‧昆因（John Quin）想買此畫，席涅克提出一個條件：除非買者將來願意再遺贈羅浮宮。約翰‧昆因答應此條件，這畫終於很幸運地回到法國，留在自己的國家（現存放巴黎奧塞美術館）。

秀拉及新印象主義的影響

1.秀拉新印象主義的優先主導地位

　　秀拉的驟然去逝，讓朋友和追隨者頓時迷亂，無所適從。這些人已經把秀拉看成繪畫上的一個大創新者。雖然秀拉有此地位，但是我們不能否認在新印象主義的這群人中免不了有的相妒相爭。

　　秀拉在去世前一年，一八九〇年曾寫一信給費尼昂，信中對自己在點描畫法創立上的優先主導地位熱烈辯護。這信的導因是費尼昂寫了一篇關於席涅克的文章──〈視覺繪畫：保羅‧席涅克〉，其中談到視覺混合和色彩理論時完全沒有提到秀拉。

　　其實秀拉很早便結識費尼昂。秀拉的〈阿尼埃的浴者〉被認為是新印象主義的第一幅大作品，而「新印象主義」是費尼昂命名的。然而費尼昂私下較心儀於席涅克，他認為席涅克很早便與查理‧昂利合作，而費尼昂對昂利這位博學的理論家十分佩服，也是他把昂利介紹給秀拉。

　　秀拉以往經常到巴黎大學聽昂利的演講。他感到昂利的理論對整個點描派畫家有相當大的影響，而避免在自己的著作《美學》裡提到昂利。雖然他的一些理論程式來自昂利，而大家也知道他的作品也影響昂利，秀拉仍然自認為是這種科學繪畫的先驅者。

　　顯然如果沒有秀拉，秀拉的數幅極特出的分光

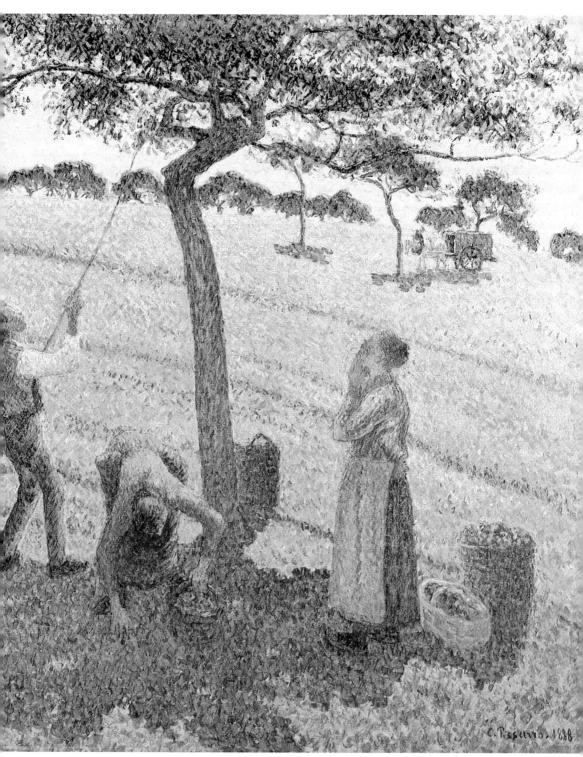

畢沙羅　埃拉尼，採蘋果　1888年　油彩・畫布　60×73cm　達拉斯美術館藏

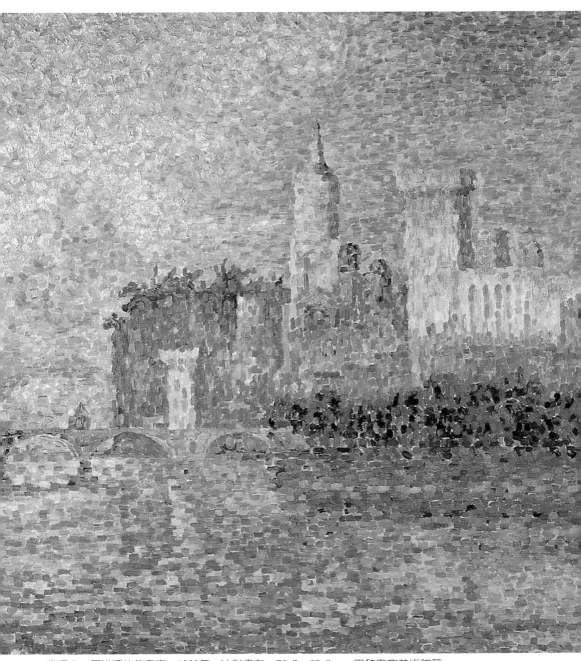

席涅克 阿維濃的教皇宮 1900年 油彩畫布 73.5×92.5cm 巴黎奧塞美術館藏

圖見158頁

點描技法的繪畫,以及秀拉那種研究者的精神,新印象主義在法國和比利時將不是什麼特殊令人信服的運動。是因爲他,而有席涅克、畢沙羅父子,而後有克洛斯、丟博阿‧皮葉、呂斯,與比利時人萊塞貝格等人。

2.畢沙羅,席涅克,克洛斯的繼承

卡密爾‧畢沙羅在開始時,由略懷疑進而堅信色光分色主義,並且以這種理論爲基礎,繪作了幾幅他最好的作品。如〈圍牆內的婦女〉、〈埃拉尼草地的春陽〉。但後來,他放棄這種畫路而又回到印象主義的風景。是保羅‧席涅克把這種分色(色光)點描法的任務承繼下來。

秀拉逝世後,席涅克曾有一段時期心傷意冷。他避居到英國,一八九五年以後才重振力量,一連串傑作畫出:法國南方風景出現在熾熱顏料的畫布上,如「阿維濃的教皇宮」以及「聖‧托佩」等系列的水彩與油畫風景。這些畫呈現了一種新的特質:懂得燦爛顏色的運用,顏色強烈對比又完全獨立。由於這些色彩是以大筆觸點畫,更增互補顏色的效果。一八九九年席涅克出版了一本書,書名是《從德拉克洛瓦到新印象主義》,後來又提出「第二新印象主義」的新畫法,著重光譜的原色與塊狀形的運用。

愛德蒙‧克洛斯的調色在對比上也十分明亮、豐富。筆觸大而均衡。這些筆觸改變了與畫中物象的關係,在自由的曲線花紋與流利的線條運動中,陳示自己的動力。現藏奧塞美術館的〈金色島嶼〉可以爲代表。

3.馬諦斯、高更、那比斯畫派與分色法

馬諦斯(H. Matisse, 1869～1954)一九○四年夏天到法國南方的聖‧托佩,在席涅克家中渡過,也利用這個機會造訪了住在附近聖‧克蕾的克洛斯。馬諦斯著名的一畫〈奢華,靜謐和縱情〉(1904年,現在奧塞美術館)是這個夏天開始著手,而在冬天完成的。這畫呈現了自己的分色方法與點描筆觸,溫暖而強烈,是來自席涅克和克洛斯的影響。

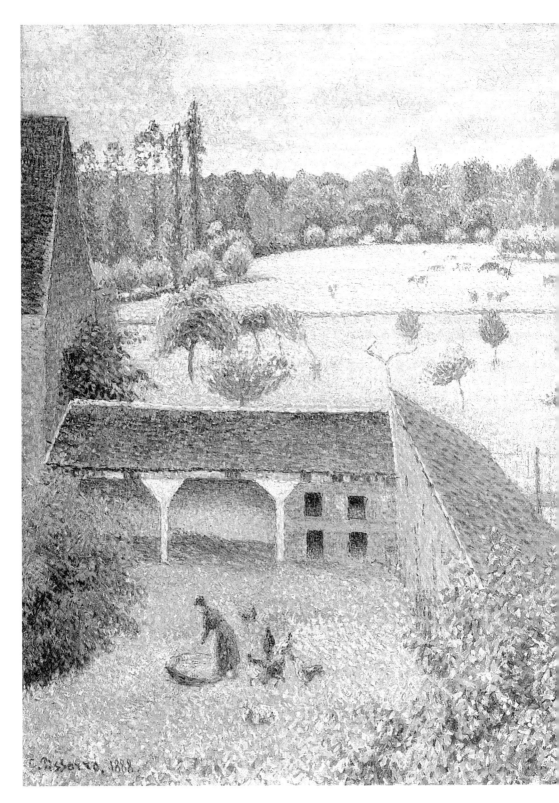

C. Pissarro, 1888

畢沙羅　圍牆內的婦女　1886—1888年
油彩・畫布　65×81cm　牛津大學艾許莫
博物館藏

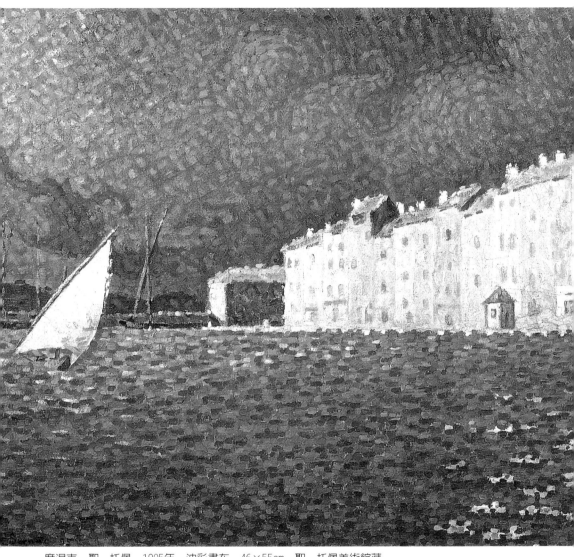

席涅克　聖‧托佩　1895年　油彩畫布　46×55cm　聖‧托佩美術館藏

　　保羅‧高更（P. Gauguin, 1848～1903）較後的繪畫以塊面處理，
自由增減色彩的明暗，但早期用受秀拉和畢沙羅影響的碎筆觸，
後來才放棄。那比斯畫派中人，在畫中發展一種顏色的自主性，
自觀察所繪對象之形與色的綜合後獨立出來。保羅‧塞魯西葉（P.
Sérussier, 1863～1927）在與高更對談後，畫了〈愛的林木〉（1888
年，現在奧塞美術館），成為那比斯畫派綜合性繪畫的代表作。那
比斯畫派畫家有：毛理斯‧德尼（M. Denis, 1870～1943），愛德

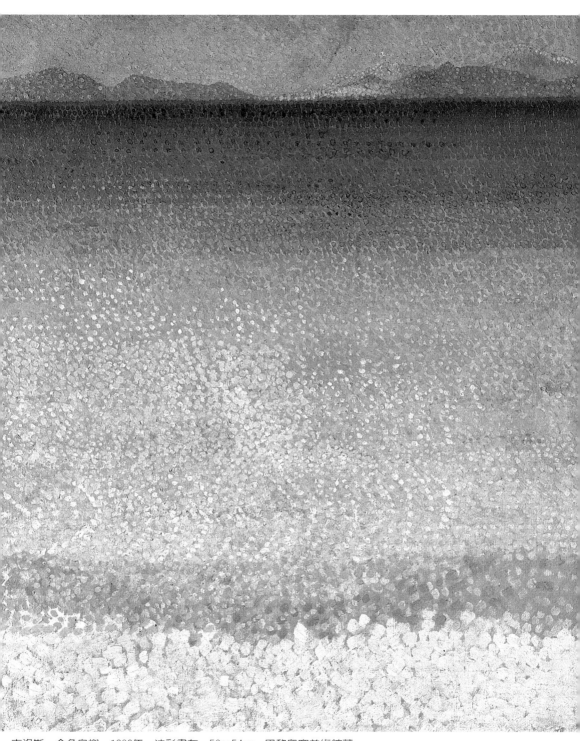

克洛斯　金色島嶼　1892年　油彩畫布　59×54cm　巴黎奧塞美術館藏

瓦・烏以亞（E. Vuillard, 1868〜1940），和彼爾・波納爾（P. Bonnard, 1867〜1947）等。他們從事顏色的自由組合，以強烈的對比增加畫面局部調子的效果。

4.立體漩渦主義與未來主義和維也納分離派及抽象藝術

保羅・德洛涅（P. Delaunay, 1885〜1941）最能自點描畫派得到最根本的影響。他的「圓盤的風景」（1906年）、「城市的窗子」系列，所用的筆觸色點，色彩關係組合便可以看到他自席涅克與克洛斯的影響。德洛涅繪出一種色彩運動，類似嵌瓷效果的繪畫。有強烈的對比小色塊，由之發展出他的立體漩渦主義的繪畫。

義大利的未來主義是德洛涅的競爭者，他們精心研究色彩的同時運動效果，有他們自己的新印象主義。畫家：包曲尼（U. Boccioni）、巴拉（G. Balla）、塞維里尼（G. Severini）等，對筆觸，顏色譜出的形式，所產生的運動感與節奏，漸成其後未來主義者作品的特點。

奧國維也納分離派畫家克林姆（G. Klimt, 1862〜1918）的風景，畫作特色有許多也是自點描、分色理論得來的。

由於秀拉直接間接的影響，歐洲不少藝術家從事顏色與形的分解繪畫，各有他們自己的風格。如此形成抽象繪畫的傾向，這是二十世紀初的另一大發展，卻是秀拉在繪畫上已經預先暗示的。甚至康丁斯基（V. Kandinsky, 1860〜1944）與蒙德利安（P. Mondrin, 1872〜1944）在走向純粹色彩與獨立造型之前，都經驗過短暫的新印象主義的引導。還有其他一些抽象畫家在他們抽象結構法則的獨有特色中，都可以看出來自先驅者秀拉的影響。

5.結論

如果我們要論定秀拉在現代繪畫演進上的重要性。一方面要想到他的繪畫是出自印象主義某種自然的結果。再來要知道他整體繪畫之不同又相近的面貌。他早期在把物象形狀風格化時必賦予一種節奏感，已經使他成為二十世紀初「新藝術」與「裝飾

（右頁圖）
克洛斯　巴迪貢午後風光
1907年　油彩畫布
81×65cm
巴黎奧塞美術館藏

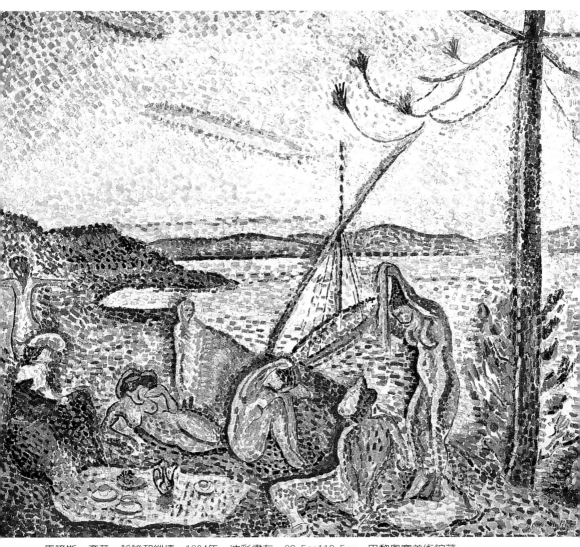

馬諦斯　奢華，靜謐和縱情　1904年　油彩畫布　98.5×118.5cm　巴黎奧塞美術館藏

藝術」的先驅。他得自精確豐富的觀察自然與對理論的極力研
究，求得繪畫方式的自主性。這更是一個重要的開拓。如此的開
拓導出野獸主義，立體漩渦主義，綜合主義，未來主義，分離畫
派，終究到抽象主義繪畫。

秀拉素描作品欣賞

碎石工人　約1881年　貢蝶牌鉛筆素描　30.7×37.5cm　紐約現代美術館藏

米隆・得・克羅東尼（素描 puget雕像）　1877年　炭精筆素描　67.5×48cm

倚牆男子　約1881年　貢蝶牌鉛筆素描　23.5×15cm　巴黎私人收藏

康闊特廣場之冬　1882～1883年　木炭畫紙　23.5×31.1cm　紐約古根漢美術館藏

戴頭巾的女子　1882～1884年　木炭素描　30×23cm

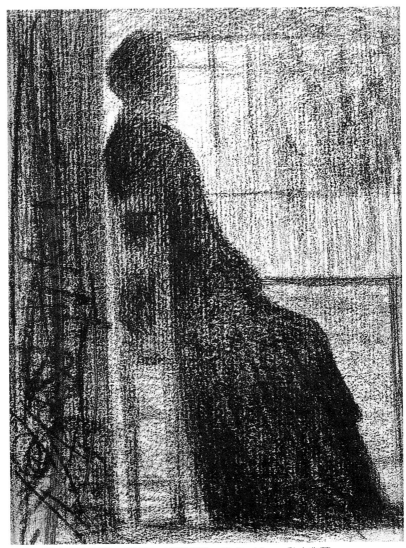

畫家母親在窗邊閱讀　1883年　炭筆水墨　15.9×12cm　私人收藏

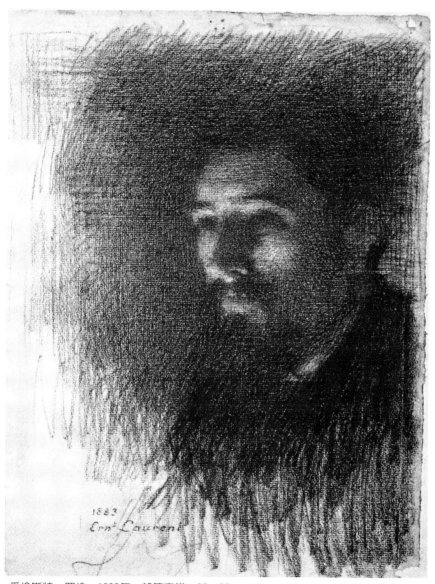

愛倫斯特・羅倫　1883年　鉛筆素描　39×22cm

畫家母親　約1883年　貢蝶牌鉛筆素描　32.5×24cm　紐約大都會美術館藏

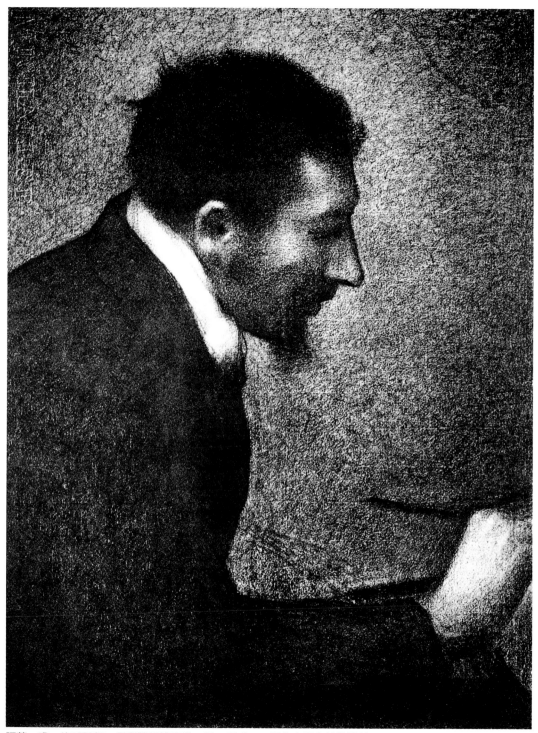

阿蒙・瓊　約1883年　貢蝶牌鉛筆素描　62×47.5cm　紐約大都會美術館藏

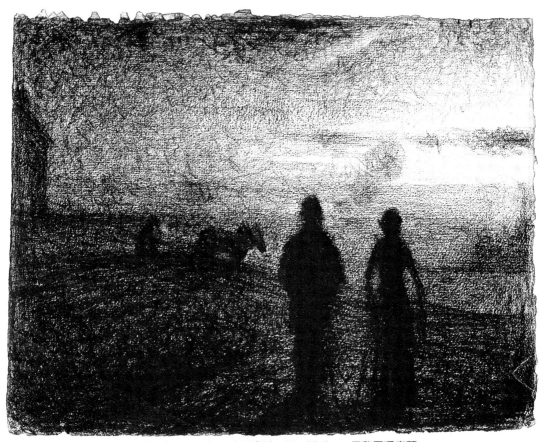

工作（農夫一日工作完踏上歸途）　1883年　木炭畫紙　32×27.5cm　巴黎羅浮宮藏

草地上橫臥的男子　1883～1884年　木炭畫紙　24×31cm

男子睡眠體態　1883～1884年　木炭畫紙　24.7×31cm　巴黎羅浮宮藏

欄杆前讀書的女子　1883～1884年　木炭畫紙　31×24cm　巴黎羅浮宮藏

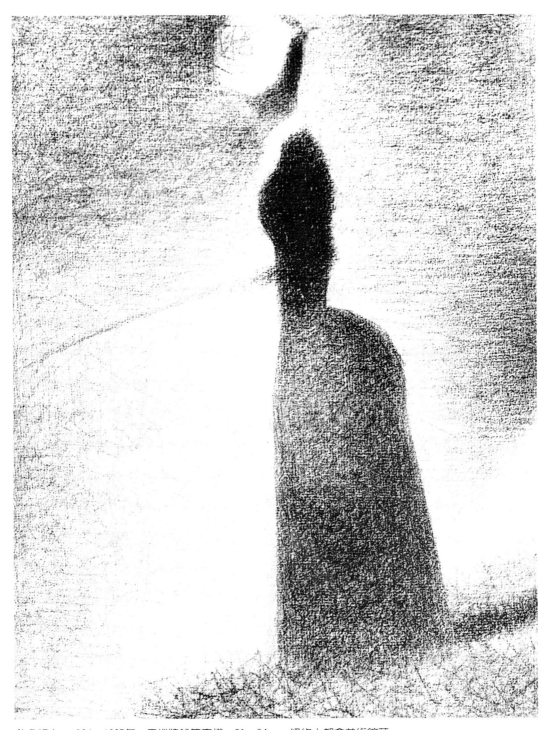

釣魚婦女　1884～1885年　貢蝶牌鉛筆素描　31×24cm　紐約大都會美術館藏

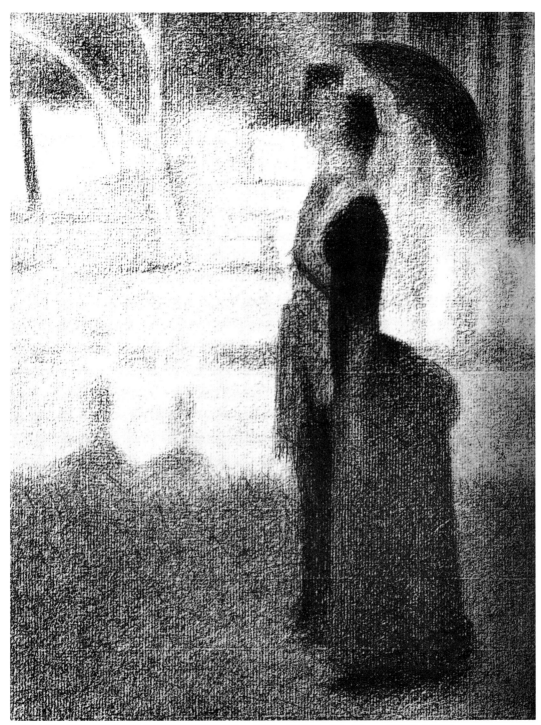

一對夫婦（星期日午後的大傑特島之鉛筆素描）　1884～1885年　29×23cm　巴黎私人收藏

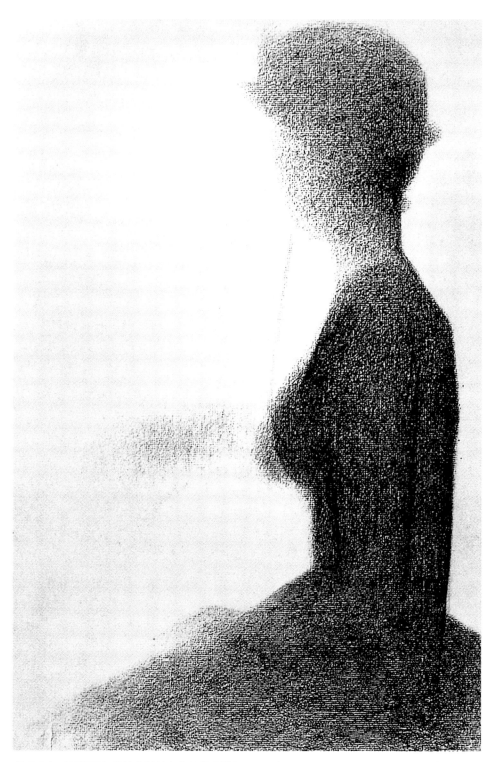

執傘少女（星期日午後的大傑特島之鉛筆素描）　1885年　47.7×31.5cm　紐約現代美術館藏

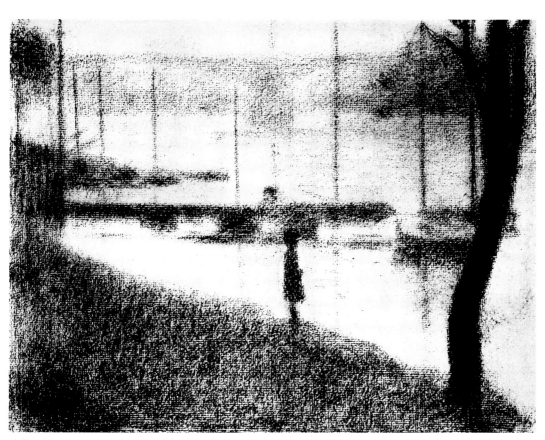

古伯瓦橋研究圖　1886年　貢蝶牌鉛筆素描　30.5×24cm

立姿模特兒（〈擺姿勢的女人〉素描） 1887年 16×26.5cm 華盛頓國立美術館藏

坐在草地上的女人　1887年　炭筆素描　31×24cm　巴黎私人藏

男人軀幹像　約1887年　鉛筆素描　25×29.5cm　巴黎私人收藏

靜物（〈擺姿勢的女人〉研究圖）　1887年　貢蝶牌鉛筆和水彩　30.3×30.5cm　紐約私人收藏

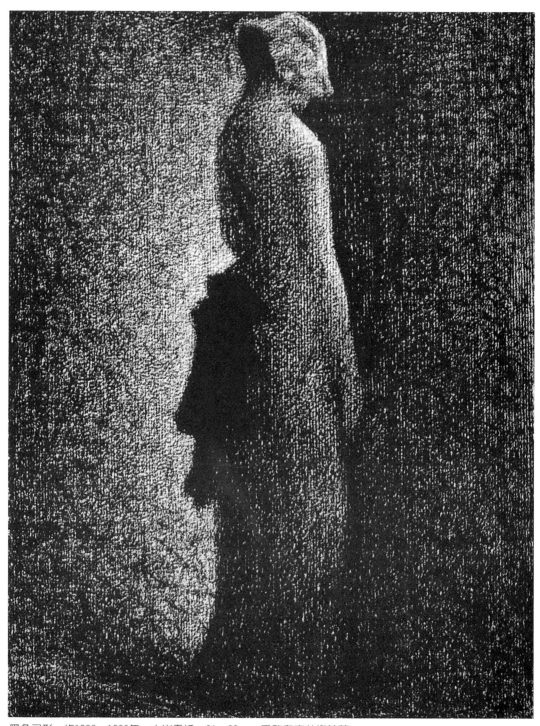

黑色弓形　約1882～1883年　木炭畫紙　31×23cm　巴黎奧塞美術館藏

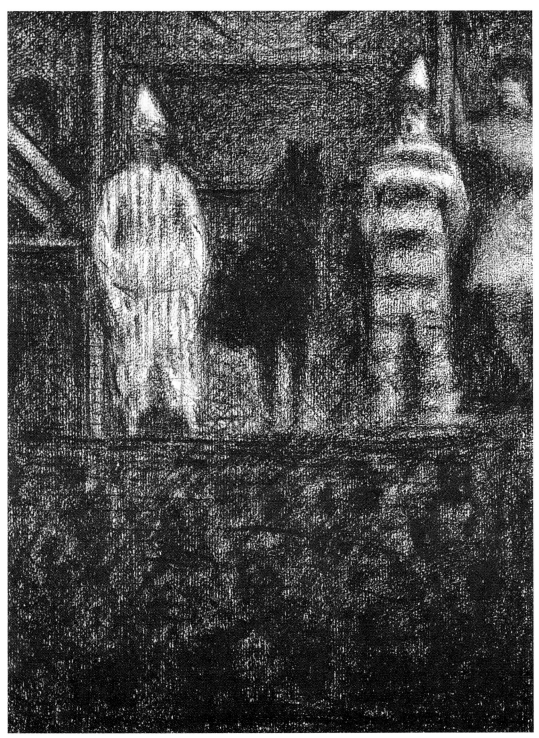

小丑和馬（〈馬戲〉最初研究圖）　約1887年　貢蝶牌鉛筆素描　31.7×24cm　華盛頓D.C.私人收藏

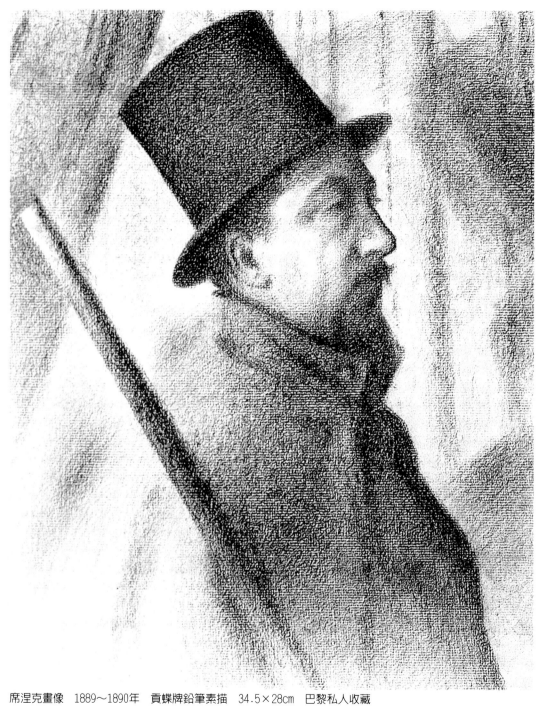

席涅克畫像　1889～1890年　貢蝶牌鉛筆素描　34.5×28cm　巴黎私人收藏

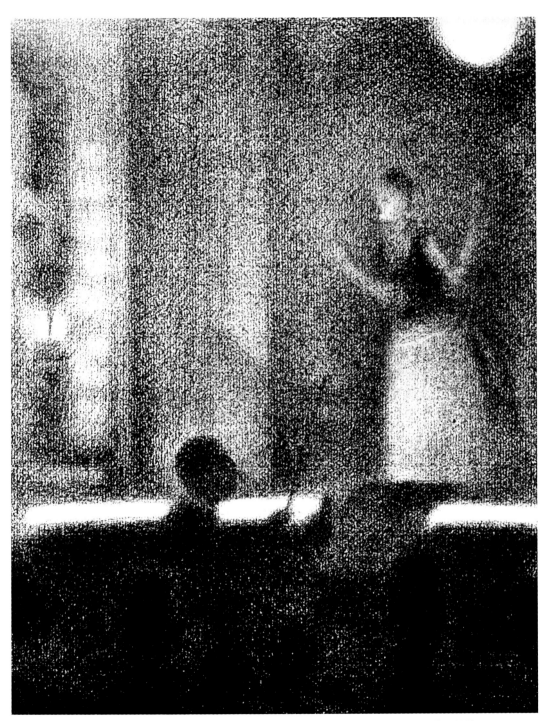

葛緹・羅須沙瓦音樂座　1887〜1888年　貢蝶牌鉛筆和水彩　30.5×23.3cm　羅德島圖畫學校藏

在歐洲音樂座　1887～1888年　貢蝶牌鉛筆和水彩　31×24cm　紐約現代美術館藏

芭蕾舞女　1888年　粉彩畫　紐約私人收藏

床上看書的瑪杜莉妮　1888年　木炭素描　32×28cm　巴黎私人收藏

馬戲女演員（〈馬戲〉研究圖）　1890年　貢蝶牌鉛筆素描　30×30cm　巴黎私人收藏

秀拉年譜

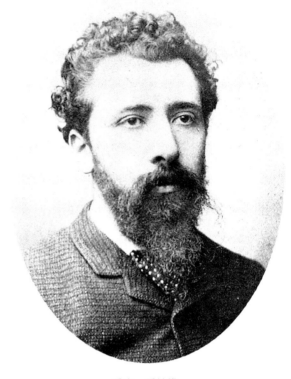

喬治・秀拉像

Seurat

秀拉簽名式

一八五九　喬治・彼耶・秀拉（Georges Pierre Seurat）十二月二日出生於巴黎邦第街（rue de Boudy）六十號。他的父親——克里索斯托姆・安東・秀拉（Chrysostome Antoine Seurat）曾是巴黎近郊維勒特（Villette）的法庭執事，後來靠財產生的利息過日子，住在蘭西（Raincy）夏日渡假屋，一星期才來巴黎一次，於馬堅塔大道（Boulevard Magenta）一一〇號會見妻子和兒

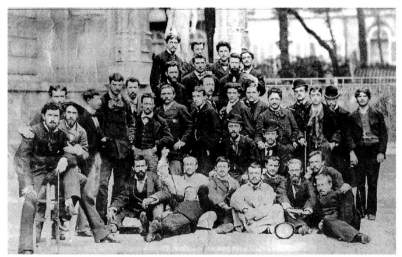
秀拉1878年時所拍的團體照（左起第六人）

女。秀拉與兄弟和一位姐妹與母親自一八六二年住在
那裡。秀拉的母親恩斯婷·費弗（Ernestine Faivre）
出自巴黎富裕中產階級家庭，與兒子關係親密融洽。

一八六九　九歲。秀拉在中小學時，便由舅父保羅·歐蒙鐵·費
　　　　　弗（Paul Haumonte Faivre）──布商兼業餘畫家的啓
　　　　　發，開始學習繪畫。

一八七五　十五歲。秀拉經常至區裡一所由雕塑家裘斯坦·勒昆
　　　　　因（Justin Lequien）所主持的繪畫學校上課。他與
　　　　　愛德蒙·阿蒙·瓊（Edmond Aman Jean）結爲好友。
　　　　　一八七六年，秀拉細讀查理·布朗（Charles Blanc）
　　　　　的著作《圖畫藝術法則》。

一八七八　十八歲。二月之時，秀拉與阿蒙·瓊，同被錄取進入
　　　　　巴黎美術學校。三月十九日進安格爾（Ingres）的學生
　　　　　昂利·勒曼（Henri Lehmann）畫室。秀拉研習羅浮宮
　　　　　大師作品。

一八七九　十九歲。秀拉離開美術學院與阿蒙·瓊和另一友人愛
　　　　　倫斯特·羅倫（Ernest Laurent）共同在拉爾巴勒特
　　　　　（rue de L'Arbalete）街租了一間畫室。自十一月起，
　　　　　他到布列斯特（Brest）服了一年的志願兵役。在一

秀拉親筆手跡　1890年8月28日寄給莫里斯‧波布的信件

冊草圖本中，除了收有他多張人物外，還有畫海，沙灘和船的練習。他研讀大衛‧舒特（David Sutter）的著作《視覺的現象》。

一八八○　二十歲。十一月八日，兵役結束，自布列斯特回來，秀拉在離他父母親公寓不遠處的夏博羅街十九號租了一個小房間，他在那裡工作直到一八八六年，畫了數幅重要作品。

一八八一　二十一歲。秀拉讀魯德（Ogdan N. Rood）的色彩理論，並且認真研究德拉克洛瓦的繪畫。他和阿蒙‧瓊在巴黎近郊四處遊覽。

一八八三　二十三歲。唯一的一次，秀拉在官方沙龍展出〈阿蒙·瓊的畫像〉，此年他遇見普維斯·德·夏畹（Puvis de Chavannes, 1824·1896）。

一八八四　二十四歲。他的第一幅大畫〈阿尼埃的浴者〉被官方沙龍拒絕。秀拉再將〈阿尼埃的浴者〉提展於「藝術家獨立沙龍」，由於此機會，他認識保羅·席涅克（1863～1935）不久以後兩人結爲好友。
　　　　　十二月時，秀拉再一次以〈阿尼埃的浴者〉參展於獨立沙龍，同時也提出〈星期日午後的大傑特島〉的第一幅練習圖，〈大傑特島風景〉。

一八八五　二十五歲。三月，秀拉再畫了〈大傑特島風景〉，此畫他工作了整個冬天。席涅克把他帶到巴黎前衛藝術圈中，如此他認識象徵主義的文人亞當（Paul Adam）、德·雷尼爾（Henri de Regnier）及畫家吉約曼（Guillaumin）與畢沙羅。夏天，秀拉在諾曼第的格宏康渡過。

一八八六　二十六歲。五月十五日起，秀拉在第八屆，也是最後一屆的印象派展覽中展出〈星期日午後的大傑特島〉。藝評家費尼昂（Felix Fénéon）非常詳盡地解釋了秀拉的技巧和風格。費尼昂引見秀拉給年輕的數學家兼藝術評論家昂利（Charles Henry），昂利的理論打動了秀拉。
　　　　　夏天，秀拉在翁福樂（Honfleur），巴黎西部，塞納河出海口）渡過。八月廿六日獨立沙龍開幕，秀拉展出十幅作品，其中一件即〈星期日午後的大傑特島〉。
　　　　　由於比利時詩人魏爾哈崙（Emile Verhaeren）的關係，秀拉受邀參加布魯塞爾的前衛團體「二十人沙龍」的展覽。秋天，在他巴黎克利希大道一二八號的新工作室中，著手畫〈擺姿勢的女人〉。

一八八七　二十七歲。二月二日，秀拉與席涅克參加「二十人沙龍」的開幕式。秀拉展出〈星期日午後的大傑特島〉

等七幅畫。由席涅克的發起，出現了新印象主義的團體，集結了點描畫法的家。這群人中有：丟博阿・皮葉（Albert Dubois-Pillet）、安格朗（Charles Angrand）、呂斯（Maximilien Luce）及別的畫家。

三月廿六日，秀拉以〈擺姿勢的女人〉新畫之練習草圖參加獨立沙龍，整個夏天秀拉專心畫〈擺姿勢的女人〉和〈馬戲開場〉這兩幅受昂利審美理論影響的畫。

一八八八　二十八歲。一月，秀拉與友人在費尼昂主編的《獨立雜誌》社址展出作品。同年，秀拉在獨立沙龍展覽了〈擺姿勢的女人〉，〈馬戲表演〉和八張素描。

夏天，秀拉到芒須地區，貝桑港（Port en Bessin）畫了多幅海景。二月梵谷拜訪秀拉。

一八八九　二十九歲。十二月，秀拉再參展布魯塞爾的「二十人沙龍」，他邂逅模特兒瑪德琳・克諾博洛須（Madeleine Knobloch）。由於朋友們的爭執，秀拉漸與他們疏遠。十月，他與女友瑪德琳秘密同居。住美術愛麗榭通道。

一八九〇　三十歲。二月十六日，兒子彼爾・喬治誕生。秀拉以〈喧囂舞〉和〈撲粉的年輕女子〉參展「獨立沙龍」。克里斯朵夫（Jules Christophe）在費尼昂主編的《今日的人》（Les hommes d'aujourd' hui）一整刊號中談論他。秀拉在北海的格拉維林渡過夏天，畫了一些新海景。

一八九一　三十一歲。二月七日，「二十人沙龍」又在布魯塞爾揭幕，秀拉在其中展出〈喧囂舞〉及六幅風景。三月十六日以尚未完成的〈馬戲〉參展「獨立沙龍」。

三月二十九日，他由於扁桃腺炎（一說是白喉）驟然去世，年僅三十二歲。他得此病或因準備「獨立沙龍」展出，緊張勞瘁之故。兩天以後，他下葬於巴黎拉榭斯神父公墓。不久，他的兒子也以同樣的病夭亡。

席涅克、呂斯和費尼昂處理他的遺作。瑪德琳・克諾博洛須得到秀拉幾幅畫，與秀拉的家人幾次爭執之後，就此離開秀拉的家門。

國家圖書館出版品預行編目資料

喬治・秀拉：新印象主義大師 =
Georges Seurat ／ 陳英德撰文. --初版. --
台北市：藝術家，民 91
面；　公分 ---（世界名畫家全集）

ISBN　986-7957-27-X（平裝）

1.秀拉（Seurat, Georges 1859〜1891）-- 傳記
2.秀拉（Seurat, Georges 1859〜1891）-- 作品
評論 3.畫家 -- 法國 -- 傳記

940.9942　　　　　　　　　91009727

世界名畫家全集

秀拉 Seurat

陳英德／撰文　何政廣／主編

發 行 人　何政廣
編　　輯　王庭玫、徐天安、黃郁惠
美　　編　李宜芳
出 版 者　藝術家出版社
　　　　　台北市重慶南路一段 147 號 6 樓
　　　　　T E L：(02)2371-9692〜3
　　　　　F A X：(02)2331-7096
　　　　　郵政劃撥：0104479－8 號 藝術家雜誌社帳戶

總 經 銷　時報文化出版企業股份有限公司
　　　　　桃園縣龜山鄉萬壽路二段351號
　　　　　TEL：(02) 2306-6842

　　　　　F A X：(04)25331186
製版印刷　新豪華製版有限公司
初　　版　中華民國 91 年 7 月
定　　價　新臺幣 480 元

ISBN　986-7957-27-X
法律顧問 蕭雄淋
行政院新聞局出版事業登記證局版台業字第 1749 號